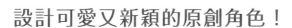

設計可愛又新穎的原創角色！

童話風美少女設定資料集

佐倉おりこ 著

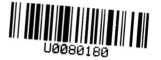

U0080180

楓書坊

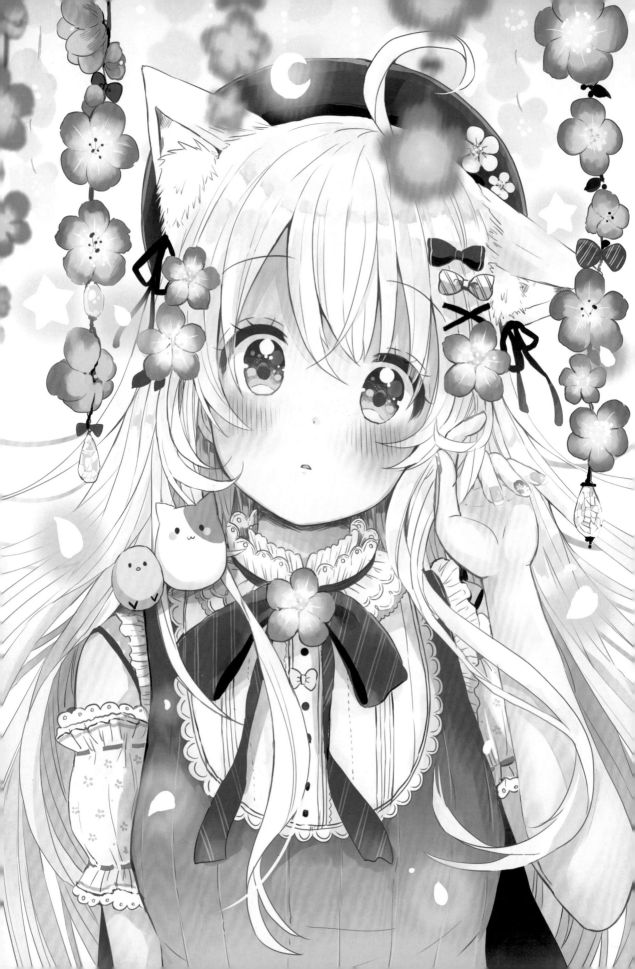

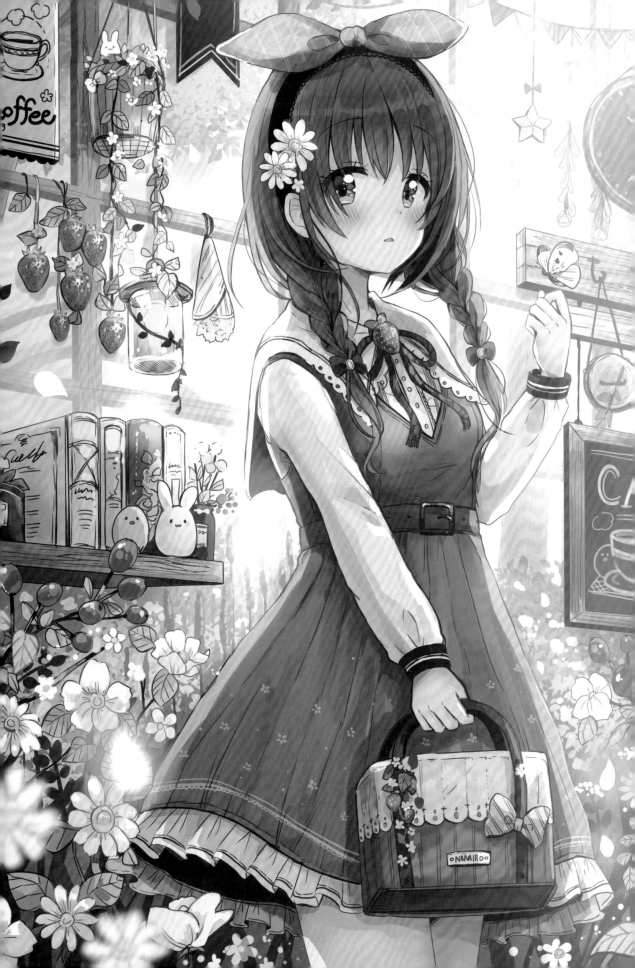

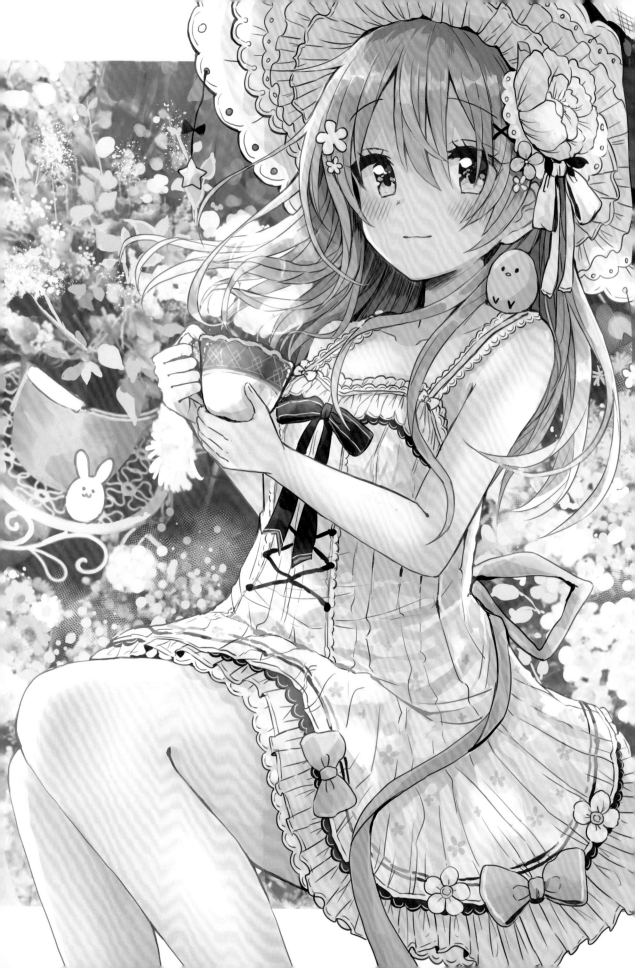

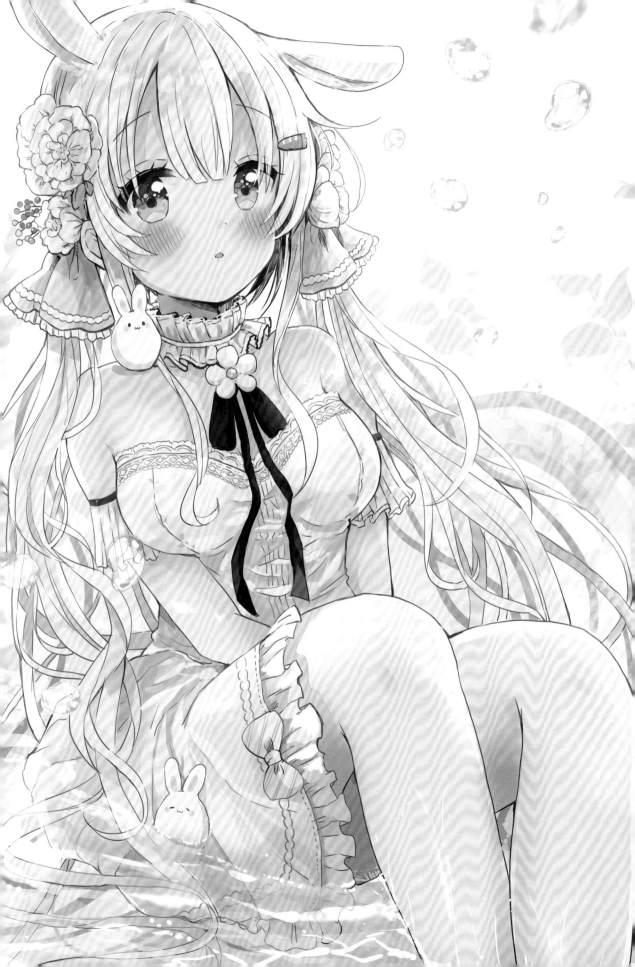

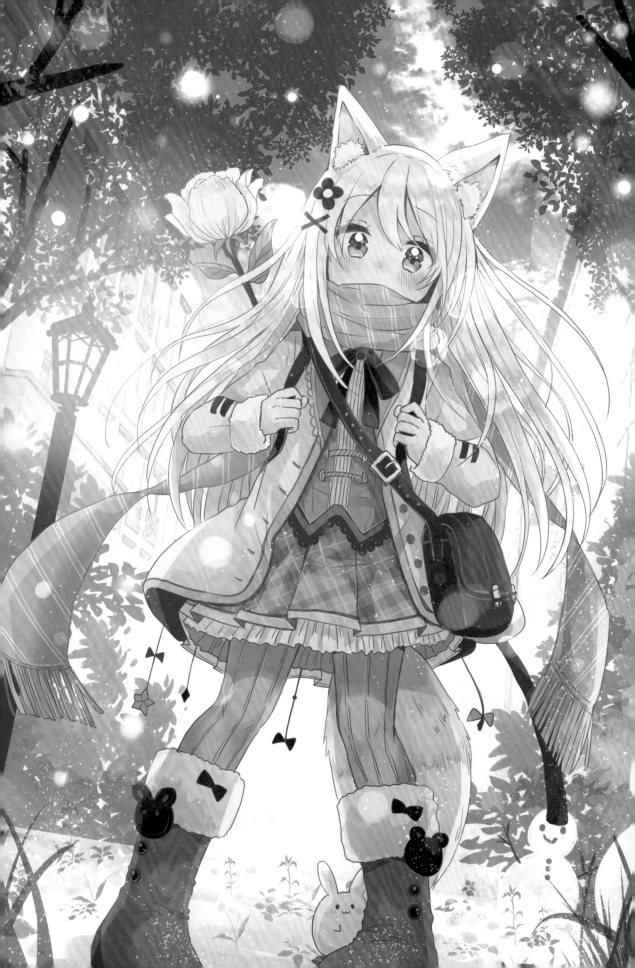

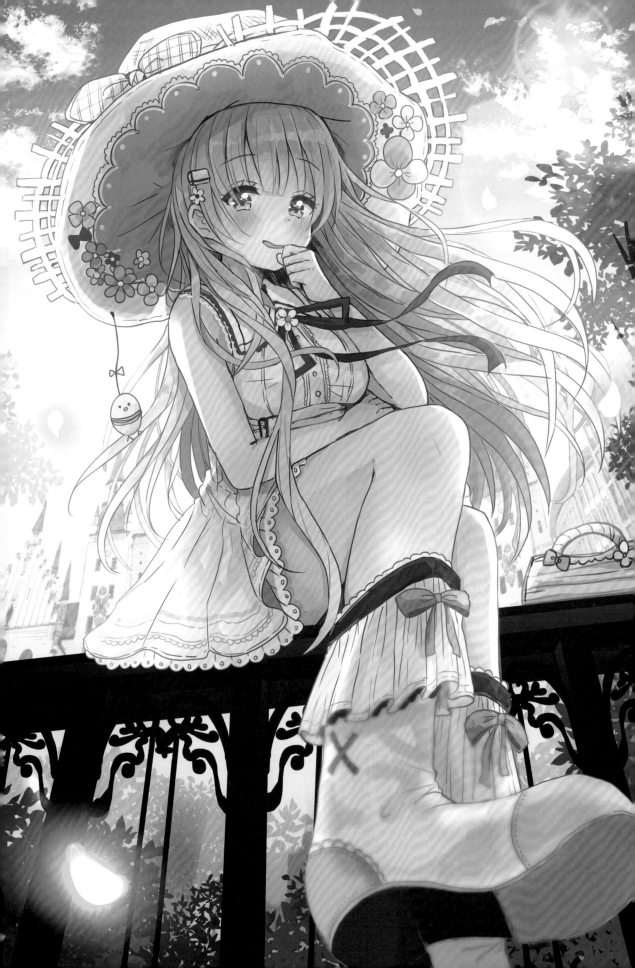

CONTENTS

CHAPTER 1 服裝設計的思考方式

CHAPTER 2 服裝設計實例集

CHAPTER 3 配件資料集

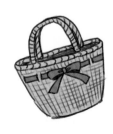

CHAPTER 4

上半身服飾
結構資料集

CHAPTER 5

下半身服飾
結構資料集

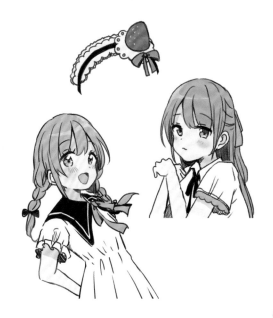

本書的使用方法

本書由5個章節構成。在第1章學習設計基本的思考方式,並參考第2章的實例集,
再運用3～5章的服裝結構型錄,便可靈活發揮、設計可愛又新穎的原創服裝!

服裝設計實例集(第2章)

實例集收錄的設計範例,多使用書中介紹的服裝結構。繪製插圖時服裝
與角色大多搭配設計,因此會解說同時設計兩者的方式。

① 設計概念

設計時的思考。
在實際設計時可做為參考。

② 角色設定

配合主題設計的角色插圖。
每個主題有3種類型。

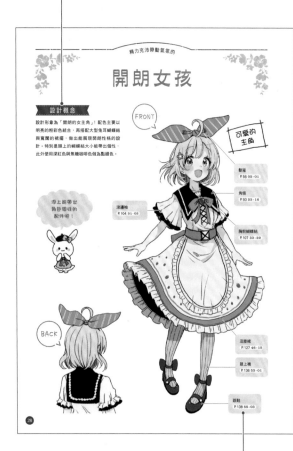

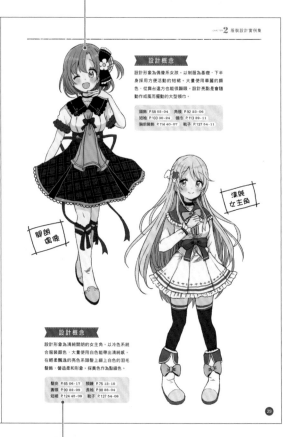

③ 使用服裝結構

服裝設計所使用的結構編號。
能按照編號從3～5章的型錄找到使用的服飾結構。

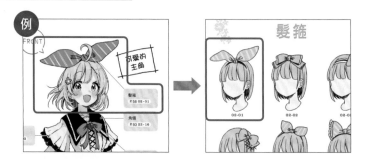

可以自由變化服裝結構組合喔！
從型錄裡挑選自己喜歡的款式，
愉快地完成自己的獨創設計吧！

服裝結構型錄（3～5章）

運用在服裝設計上的服裝結構設計型錄。各位在決定基礎後，可從結構型錄挑選想添上服裝結構。

① 型錄編號

型錄整體編號。編列是按每個項目編號。

② 建議

設計時提供的有用小提示。

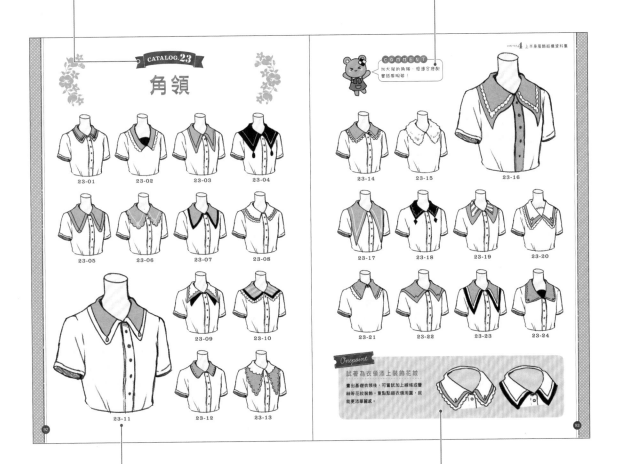

③ 服裝結構編號

按每個服裝結構編列的固定編號。能用來確認用在實例集中的服裝結構。

④ 重點

提供更好的設計方式，或解說理解後更便於設計的事項等描繪重點。

序言

大家好，我是佐倉おりこ。

非常感謝您購買這本《童話風美少女設定資料集》。

由於前作《幻想系美少女設定資料集》廣受好評，托各位的福我得以有機會出版第二冊。

本書的主題為「可愛服裝設計創意集」，因此刊載了許多可愛系服裝與配件等服飾的各種變化。

內容按衣領、裙子等各服裝結構，分門別類統整設計創意，自由組合便能設計出成千上萬套服裝。

此外，各位還可將刊載的服裝結構加上自己的原創設計，讓設計變化更豐富。

可將本書作為設計服裝時的參考資料，或在設計角色遇到瓶頸時的創意點子集。

書中還有刊載使用服裝或配件等服裝結構的角色設計範例，敬請參考範例的組合。

希望本書能幫助想畫出可愛女孩的各位，在創意上更加分。

佐倉おりこ

服裝設計的
思考方式

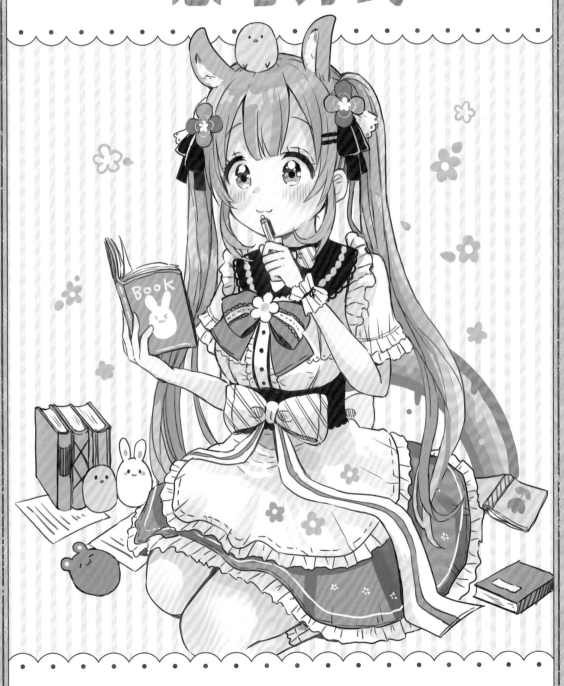

設計服裝的步驟

本章將介紹設計服裝時的基本步驟。訣竅在於不要一開始時就專注描繪細節，而是在設計的同時不忘檢視整體平衡。

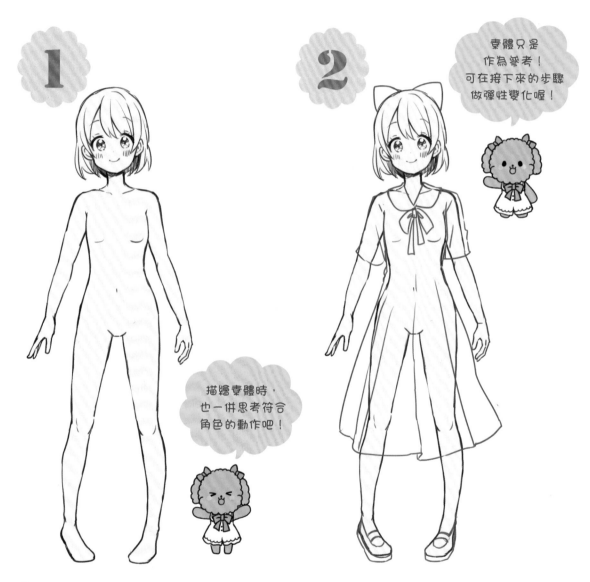

1

描繪臺體時，也一併思考符合角色的動作吧！

2

臺體只是作為參考！可在接下來的步驟做彈性變化喔！

🎀 決定主題概念並描繪素體

首先決定插畫的主題概念，這個階段也可一併決定年齡與性格等設定。接著參考素描人偶或流行雜誌決定姿勢，畫出角色的素體。如果想讓角色穿上可愛的服裝，建議採5頭身。

🎀 描繪服裝基礎

決定服裝基礎形狀。為了大致決定形狀，所以大略勾勒出輪廓線即可。若一開始就畫得太細，修正反而會很花時間。本章範例是以連身裙為基礎的服裝，特徵為頭上的蝴蝶結。

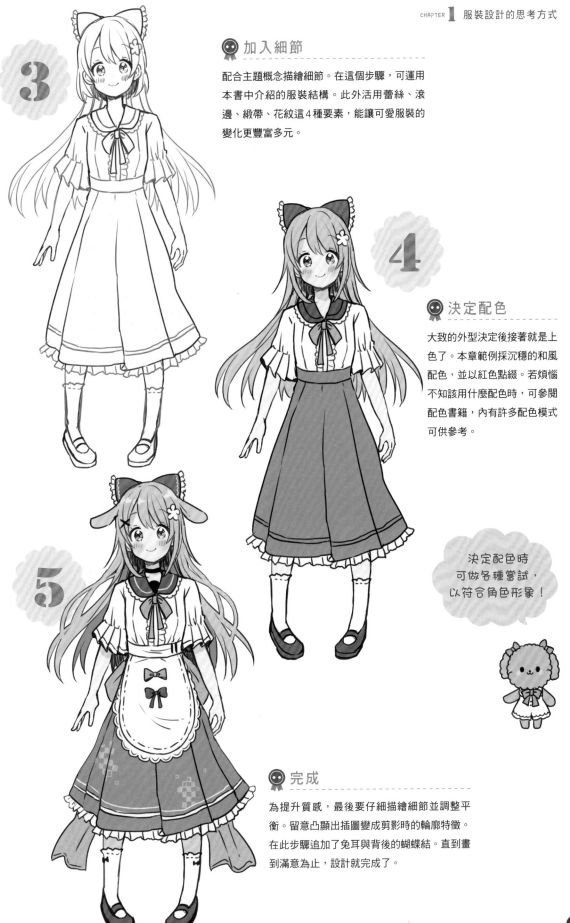

3

加入細節

配合主題概念描繪細節。在這個步驟，可運用本書中介紹的服裝結構。此外活用蕾絲、滾邊、緞帶、花紋這4種要素，能讓可愛服裝的變化更豐富多元。

4

決定配色

大致的外型決定後接著就是上色了。本章範例採沉穩的和風配色，並以紅色點綴。若煩惱不知該用什麼配色時，可參閱配色書籍，內有許多配色模式可供參考。

決定配色時
可做各種嘗試，
以符合角色形象！

5

完成

為提升質感，最後要仔細描繪細節並調整平衡。留意凸顯出插圖變成剪影時的輪廓特徵。在此步驟追加了兔耳與背後的蝴蝶結。直到畫到滿意為止，設計就完成了。

蕾絲設計

蕾絲是畫出夢幻可愛服飾的要素之一。
容易運用於多樣服裝配飾，且擁有各種變化的可能。

基礎蕾絲

半圓與倒三角形是蕾絲常用的形狀。畫出基礎後，再添上花紋就能簡單做出設計。真實蕾絲的花紋雖然看起來精緻複雜，只要加以變形就比較容易描繪。可將蕾絲運用於洋裝下擺或配件的設計上，即便是外觀簡單的物品也能營造出可愛印象。

畫蕾絲很簡單！
右邊範例也只是添上
菱形與花朵等
簡單圖案後的變化喔！

蕾絲的變化

描邊

在蕾絲的外側加粗線條，加強蕾絲存在感。

加上滾邊

沿著邊緣添上滾邊，帶出奢華印象。

開洞簍空

在蕾絲上畫出簍空裝飾，簡單排列就能增添時尚感。

邊緣形狀變化

邊緣改成雲朵狀，輕鬆帶出纖細印象。

使用範例 **配件**

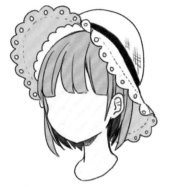

帽子

帽子邊緣帶入蕾絲，打造奢華的氛圍。

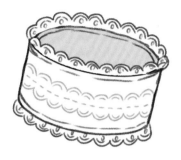

腕飾

腕飾的邊緣加上蕾絲，輕鬆增添分量感。

手提袋

加在手提袋上，變身適合搭配森林女孩風的配件。

使用範例 **上半身**

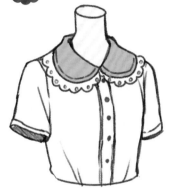

衣領

造型簡單的衣領只要加上蕾絲，就能增加華麗感。

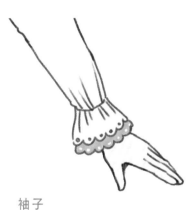

袖子

袖口設計成雙層蕾絲。依形狀與顏色，印象便能千變萬化。

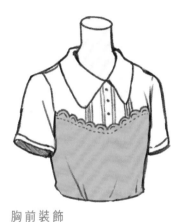

胸前裝飾

在平口抹胸上加上蕾絲，打造性感又可愛的印象。

使用範例 **下半身**

短裙

短裙下擺添上蕾絲，即可帶出女孩感。

襪子

加上蕾絲的襪子，可愛度瞬間提升。

鞋子

運動鞋加上蕾絲也變得超可愛。

滾邊設計

滾邊也是繪製夢幻可愛服裝的要素之一。
本章將介紹滾邊的運用方法。

基礎滾邊

滾邊與蕾絲一樣,是容易運用於服裝各處的結構。但要
留意兩者的不同處是滾邊具有立體感,外觀會隨角度產
生變化。預先了解各種模式的滾邊,在設計思考時會更
變得有趣喔。

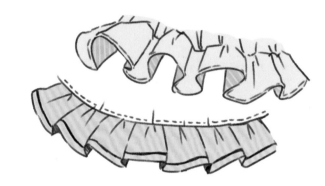

🎀 基本滾邊的繪製方法

① 畫出根部的線條與邊緣的波浪線條。

② 從波浪線條最上方畫出線條直至根部。

③ 從波浪線條最下方往根部方向畫線。

④ 在根部處添上皺褶後就完成了。

滾邊的變化

🎀 重疊

畫出重疊的滾邊,帶出豪華感。此設計很容易運用於裙裝等服裝。

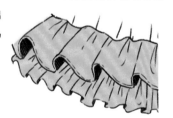

🎀 畫細

縮小滾邊的寬幅,營造出纖細又成熟的印象。

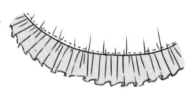

🎀 改變邊緣

畫出基礎滾邊後,改變邊緣形狀就能簡單做出變化。

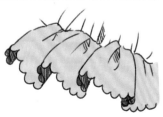

🎀 畫大

加大寬幅,使滾邊寬鬆地綻開,帶出分量感。

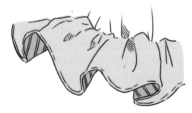

使用範例　配件

髮箍

在髮箍上加上滾邊能打造女僕風,或設計成頭飾。

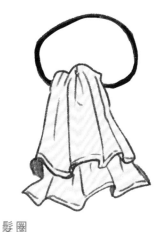

髮圈

在髮圈上加上滾邊,便能改造成飾品。

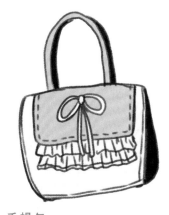

手提包

以滾邊重點點綴,帶出可愛感。

使用範例　上半身

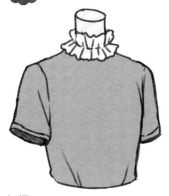

衣領

立領改成滾邊,變身簡約又高雅的服裝。

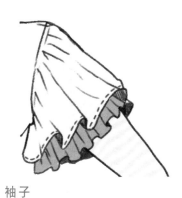

袖子

運用重疊的滾邊營造華麗感。改變上下皺褶大小,便能加深印象。

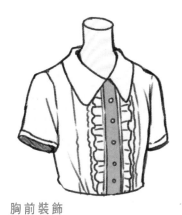

胸前裝飾

在中央加上滾邊,簡單的女用襯衫也能帶出高級感。

使用範例　下半身

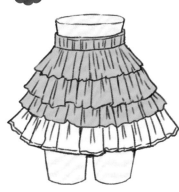

短裙

多層滾邊的短裙能帶出華麗印象。

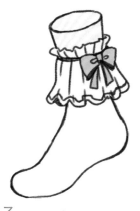

襪子

從鬆緊帶處垂下滾邊的襪子,可以給人輕柔印象。

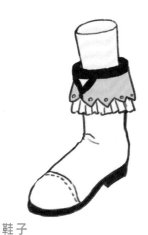

鞋子

在童話感的短靴上添上滾邊,打造成夢幻童話風。

蝴蝶結設計

蝴蝶結也是夢幻可愛服裝設計中不可或缺的單品。
一起設計出連蝴蝶結都充滿風格的服裝吧。

基礎蝴蝶結

有垂墜、無垂墜、使用釦子、帶有滾邊等,蝴蝶結的
種類多如繁星。而依綁法與素材,外觀也會有很大的
差異。搭配服裝思考,能豐富蝴蝶結的設計種類。例
如和風服裝可選用繩子蝴蝶結,而奢華裙裝則可搭配
滾邊蝴蝶結等。

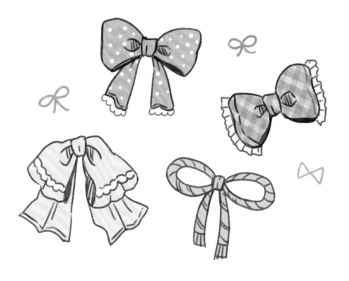

蝴蝶結的種類
真的很多,試著找出
自己喜愛的款式吧!

蝴蝶結的變化

🎀 添加配飾

在打結處添上花朵
或寶石等配飾,做
出簡單變化。

🎀 改變垂墜處

改變垂墜處的造型,
打造個性風,可自由
構思設計。

🎀 加強邊緣

在簡約的蝴蝶結上
描邊,就能加強存
在感。

🎀 追加滾邊或蕾絲

蝴蝶結的邊緣追加滾
邊或蕾絲,打造華麗
印象。

使用範例 配件

頭飾

將頭飾直豎，再添上滾邊，就成了充滿個性的頭飾。

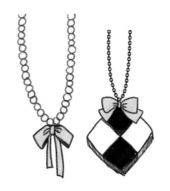

項鍊

項鍊給人堅硬的感覺，加上蝴蝶結後，便能帶出柔和印象。

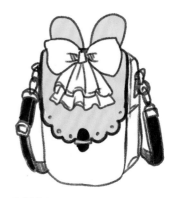

手提包

加上大型蝴蝶結，完成孩子氣的設計。

使用範例 上半身

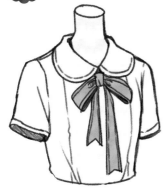

衣領

衣領是很好搭配蝴蝶結的地方，加上大大的蝴蝶結營造可愛風。

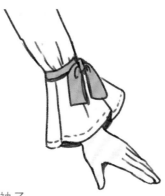

袖子

在袖子添上蝴蝶結，帶出華麗感。非常適合搭配喇叭袖等寬大的袖型。

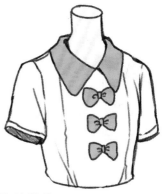

胸前裝飾

用蝴蝶結代替鈕扣，變身甜美形象。

使用範例 下半身

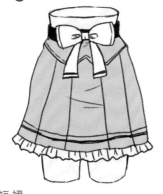

短裙

圖為蝴蝶結加在腰間的示例，適合搭配將襯衫紮進去的服裝。

襪子

鬆緊帶處用蝴蝶結束起一般的設計。

鞋子

只有跟鞋略顯單調，但加上蝴蝶結後便帶出可愛氛圍。

常見花紋

本章介紹能輕鬆應用於服裝或配件的花紋。
就算只是簡單的花紋，大量使用就能塑造出華麗感。

圓點	市松花紋	星星	魚

虛線	鋸齒線	捲捲線條	直條紋

蝴蝶結	民族風花紋	三角旗幟	雪花
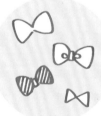	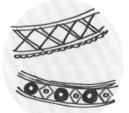	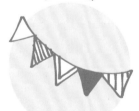	

格紋	雲朵	閃亮亮	菱形格紋

使用範例　配件

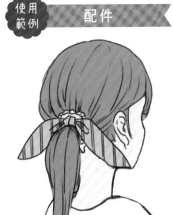

髮圈
使用條紋加強對比。

一字夾
造型簡單的髮夾加上格紋也能很時尚。

後背包
加上星形花紋，變身潮流單品。

使用範例　上半身

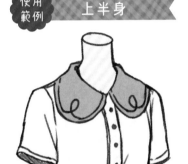

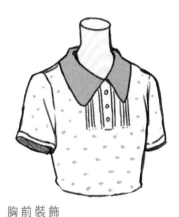

衣領
加上捲捲線條，簡單的女用襯衫也洋溢起可愛感。

袖子
袖子加上民族風花紋，帶出秀氣女孩風。

胸前裝飾
隨處添上小圓點，輕鬆營造出華麗感。

使用範例　下半身

短裙
加上大型格紋帶出華麗感，設計成偶像風服裝。

襪子
加上條紋增添率性。

鞋子
在樂福鞋添上看起來如縫線般的虛線，畫出自然真實感。

花朵與水果圖案

在設計可愛服裝時常會使用花朵與水果圖案。
雖然以下只是部分的範例，仍可當作繪製時的參考。

花朵、葉片

基本花朵①

基本花朵②

基本花朵③

基本花朵④

梅花

菊花

櫻花

日本山茶花

葉片①

葉片②

基本款花朵圖案
不限特定品種，
能輕鬆運用在任何地方；
特定品種的花朵則可以用來
傳達蘊藏的意義喔！

水果

檸檬

草莓

櫻桃

藍莓

使用範例 配件

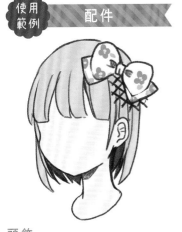

頭飾
蝴蝶結上使用花朵圖案，帶出高雅印象。

髮夾
添上檸檬圖案，營造清爽有朝氣的感覺。

托特包
加上葉片圖案，打造自然風。

使用範例 上半身

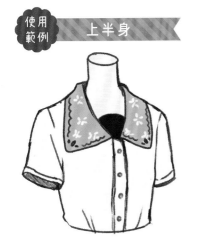

衣領
衣領隨意添上小花做出變化，輕鬆增添可愛感。

袖子
加上櫻花圖案，設計出表現春季感的服裝。

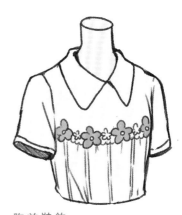

胸前裝飾
排列花朵，在胸前也能做點綴。

使用範例 下半身

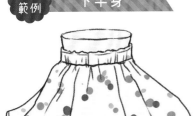
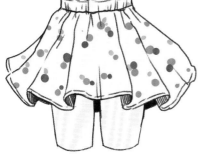

短裙
加上藍莓圖案，帶出清爽又時尚的形象。

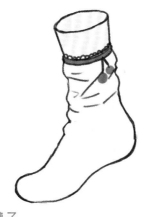

襪子
自然綴上櫻桃做出變化。

鞋子
隨意添上小花，變身女孩風鞋款。

服飾結構組合設計

蕾絲、滾邊，蝴蝶結、花紋等，都僅只是服裝的結構。
將這些結構大量運用於服裝設計中，一起來繪製原創服飾吧。

本頁範例描繪的是春季風女孩。請參考如
何運用、組合服飾結構，在第 2 章中也會
大量使用這些要素喔。

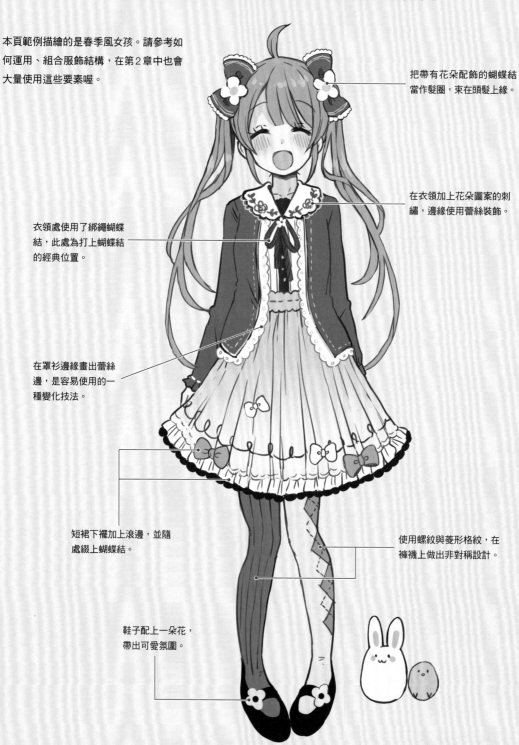

把帶有花朵配飾的蝴蝶結
當作髮圈，束在頭髮上緣。

在衣領加上花朵圖案的刺
繡，邊緣使用蕾絲裝飾。

衣領處使用了綁繩蝴蝶
結，此處為打上蝴蝶結
的經典位置。

在罩衫邊緣畫出蕾絲
邊，是容易使用的一
種變化技法。

短裙下襬加上滾邊，並隨
處綴上蝴蝶結。

使用螺紋與菱形格紋，在
褲襪上做出非對稱設計。

鞋子配上一朵花，
帶出可愛氛圍。

CHAPTER
2

服裝設計
實例集

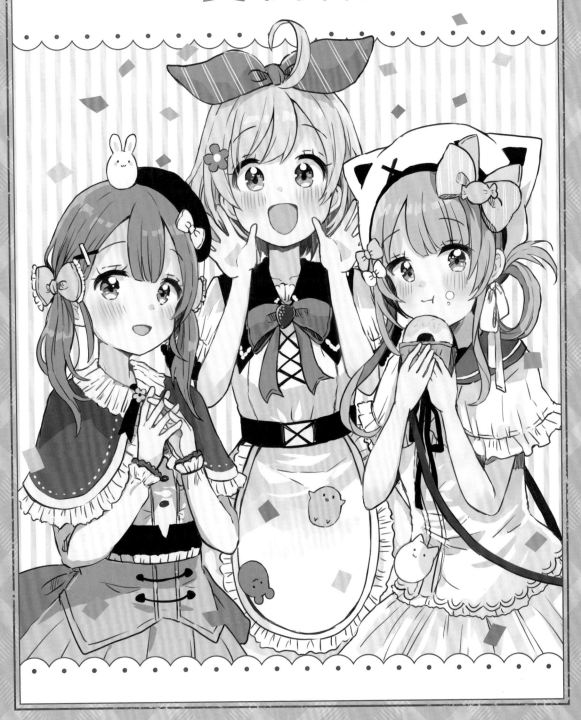

開朗女孩

設計概念

設計形象為「開朗的女主角」！配色主要以明亮的粉彩色統合，再搭配大型兔耳蝴蝶結與寬闊的裙擺，做出能展現開朗性格的設計。特別是頭上的蝴蝶結大小能帶出個性，此外使用深紅色與焦糖咖啡色作為點綴色。

FRONT

可愛的主角

髮箍
P.56 02-01

角領
P.93 23-16

滾邊袖
P.104 31-03

胸前蝴蝶結
P.107 33-22

添上能帶出角色個性的配件吧！

及膝裙
P.127 46-15

膝上襪
P.136 53-01

BACK

跟鞋
P.138 55-03

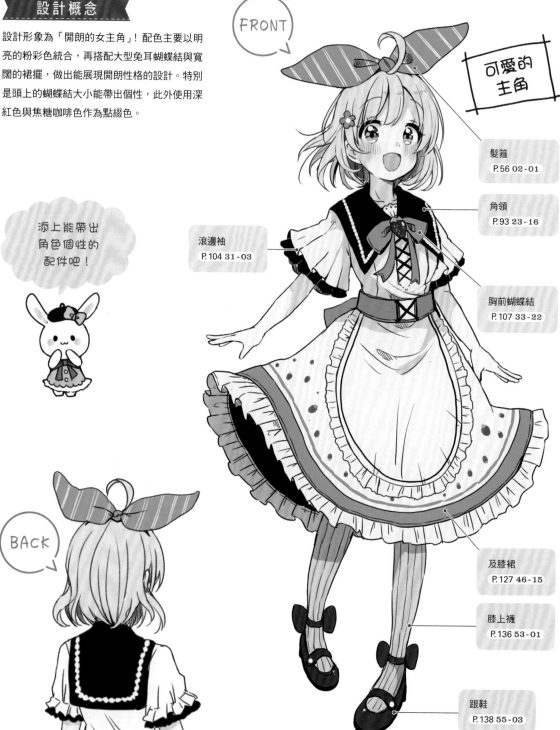

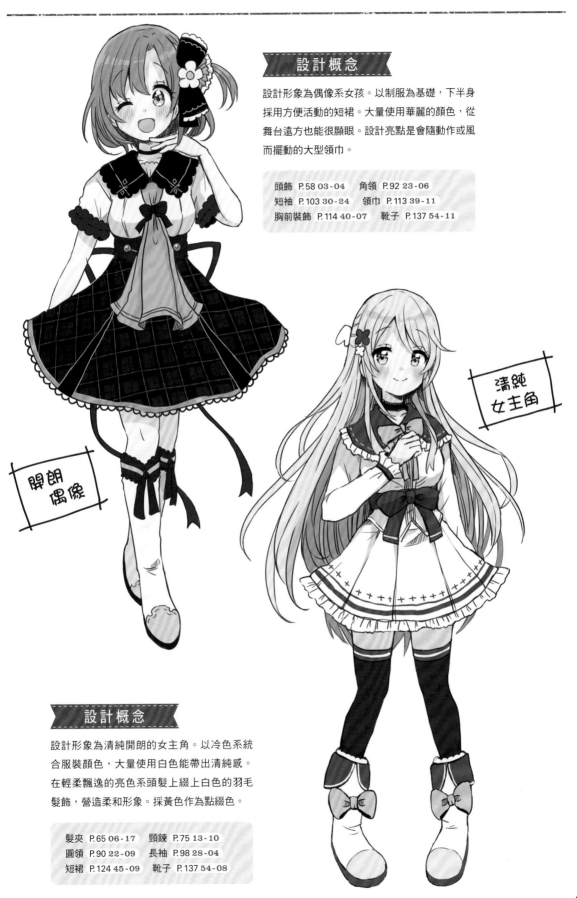

設計概念

設計形象為偶像系女孩。以制服為基礎，下半身採用方便活動的短裙。大量使用華麗的顏色，從舞台遠方也能很顯眼。設計亮點是會隨動作或風而擺動的大型領巾。

頭飾	P.58 03-04	角領	P.92 23-06
短袖	P.103 30-24	領巾	P.113 39-11
胸前裝飾	P.114 40-07	靴子	P.137 54-11

清純
女主角

開朗
偶像

設計概念

設計形象為清純開朗的女主角。以冷色系統合服裝顏色，大量使用白色能帶出清純感。在輕柔飄逸的亮色系頭髮上綴上白色的羽毛髮飾，營造柔和形象。採黃色作為點綴色。

髮夾	P.65 06-17	頸鍊	P.75 13-10
圓領	P.90 22-09	長袖	P.98 28-04
短裙	P.124 45-09	靴子	P.137 54-08

乖巧女孩

設計概念

設計形象為鄉村姑娘，整體配色以綠色、白色、咖啡色等自然色系統合。長裙的設計展現優雅，添上縫線與民族風圖案能演繹出手作感。由於整體給人簡約印象，因此在頸部加上大型蝴蝶結點綴。

FRONT

添上辮線花紋
能帶出
手作感喔！

BACK

帽子
P. 54 01-09

短袖
P. 104 31-09

腕飾
P. 71 11-21

連身裙
P. 141 57-09

靴子
P. 137 54-07

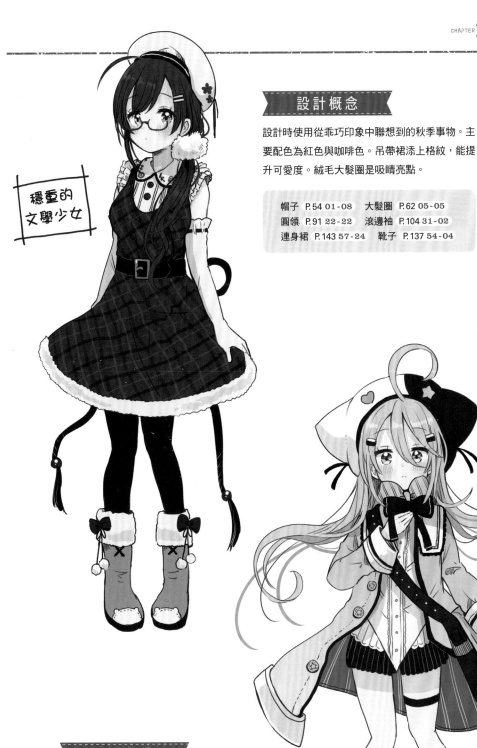

穩重的
文學少女

設計概念

設計時使用從乖巧印象中聯想到的秋季事物。主要配色為紅色與咖啡色。吊帶裙添上格紋，能提升可愛度。絨毛大髮圈是吸睛亮點。

帽子 P.54 01-08	大髮圈 P.62 05-05
圓領 P.91 22-22	滾邊袖 P.104 31-02
連身裙 P.143 57-24	靴子 P.137 54-04

無口系
魔法少女

設計概念

設計形象為來自幻想世界的小個子無口系女孩。主要配件是大型貓耳造型的帽子。雖然短褲與內搭女用襯衫的穿著顯得單薄，但外搭厚重大衣，能加大剪影輪廓。

帽子 P.55 01-12	單肩背包 P.78 15-05
變形領 P.95 25-05	胸前裝飾 P.114 40-01
短褲 P.131 48-17	靴子 P.137 54-03

認真女孩

設計角色形象為文學少女。服裝搭配青綠色系的吊帶裙、黑褲襪與眼鏡，統合出沉穩的氛圍。頭髮綁低，加上大型髮飾，服裝也大量使用滾邊，簡約造型中帶點小小奢華。雖然整體來說是偏簡單的設計，但只要在衣領花紋與裙襬等細處多下點工夫，便能增添華麗感。

只要稍做點變化，便能大大改變印象唷！

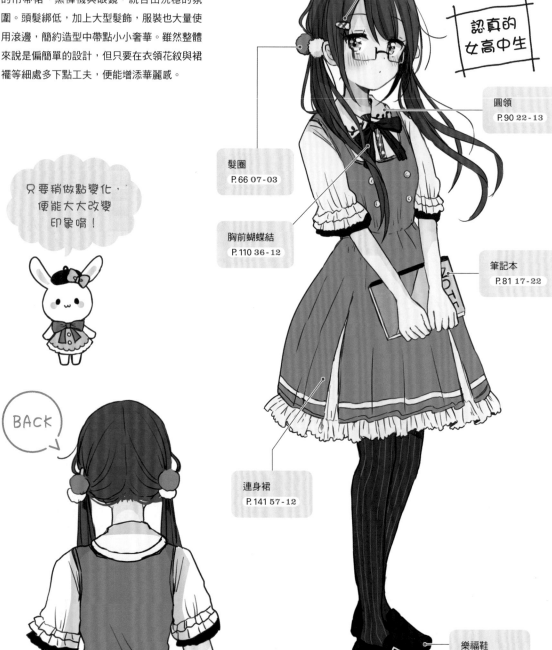

FRONT

一字夾
P. 67 08-01

認真的
女高中生

圓領
P. 90 22-13

髮圈
P. 66 07-03

胸前蝴蝶結
P. 110 36-12

筆記本
P. 81 17-22

連身裙
P. 141 57-12

BACK

樂福鞋
P. 139 56-02

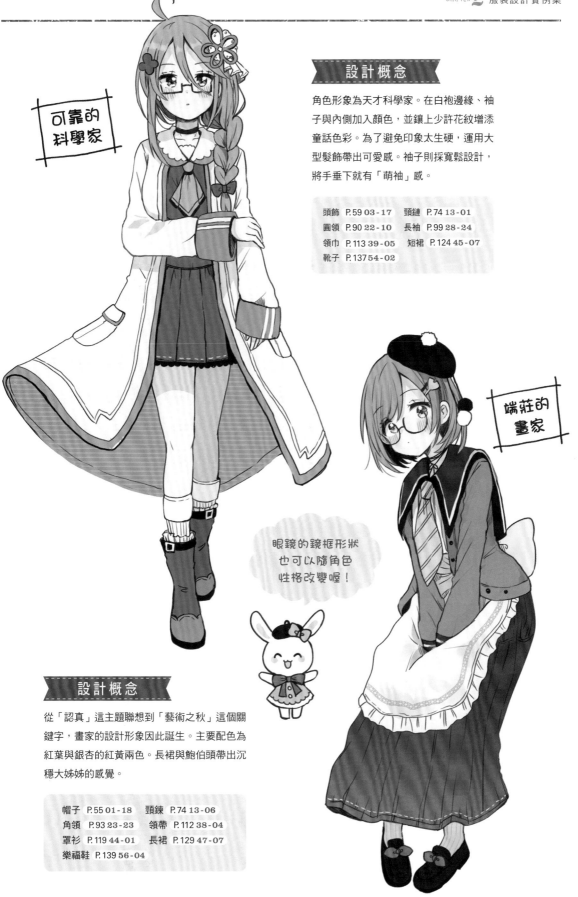

可靠的
科學家

設計概念

角色形象為天才科學家。在白袍邊緣、袖子與內側加入顏色,並鑲上少許花紋增添童話色彩。為了避免印象太生硬,運用大型髮飾帶出可愛感。袖子則採寬鬆設計,將手垂下就有「萌袖」感。

頭飾	P.59 03-17	頸鏈	P.74 13-01
圓領	P.90 22-10	長袖	P.99 28-24
領巾	P.113 39-05	短裙	P.124 45-07
靴子	P.137 54-02		

端莊的
畫家

眼鏡的鏡框形狀
也可以隨角色
性格改變喔!

設計概念

從「認真」這主題聯想到「藝術之秋」這個關鍵字,畫家的設計形象因此誕生。主要配色為紅葉與銀杏的紅黃兩色。長裙與鮑伯頭帶出沉穩大姊姊的感覺。

帽子	P.55 01-18	頸鍊	P.74 13-06
角領	P.93 23-23	領帶	P.112 38-04
罩衫	P.119 44-01	長裙	P.129 47-07
樂福鞋	P.139 56-04		

活潑女孩

FRONT

設計形象為天真爛漫的的冒失女僕。角色設定上是女僕，服裝便以黑白兩色為基礎搭配，髮色則選擇粉紅色，以增添開朗感。服裝設計以方便工作為目的，設計出短裙與低跟包鞋，袖子亦配合短裙設計成短袖。大型兔耳髮箍是畫龍點睛的特徵，可以隨角色動作左右搖擺。

天真爛漫的女僕

髮箍
P. 57 02-13

膝上襪包然加上吊帶，增添些許性感！

角領
P. 92 23-01

泡泡袖
P. 105 32-07

胸前裝飾
P. 114 40-05

BACK

膝上襪
P. 136 53-09

跟鞋
P. 138 55-10

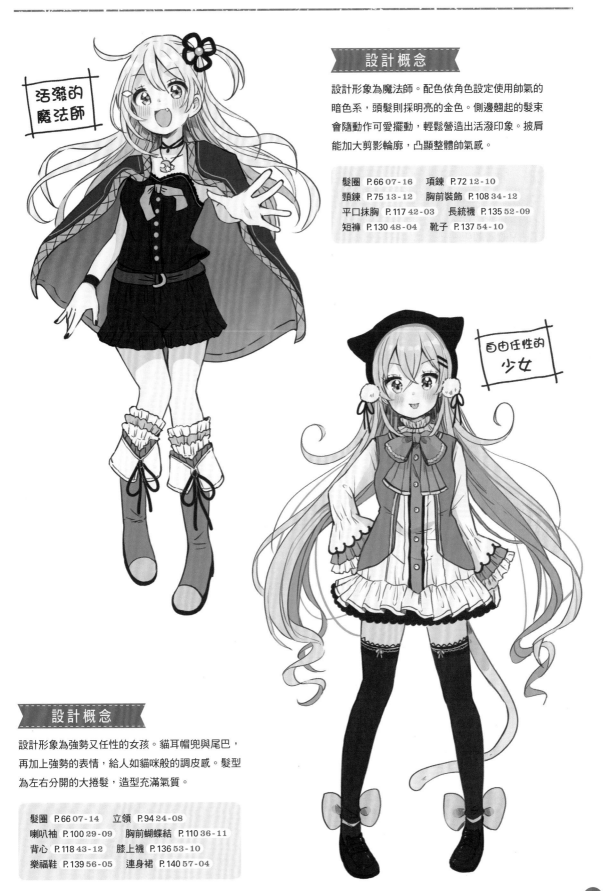

活潑的
魔法師

設計概念

設計形象為魔法師。配色依角色設定使用帥氣的
暗色系，頭髮則採明亮的金色。側邊翹起的髮束
會隨動作可愛擺動，輕鬆營造出活潑印象。披肩
能加大剪影輪廓，凸顯整體帥氣感。

髮圈 P.66 07-16	項鍊 P.72 12-10
頸鍊 P.75 13-12	胸前裝飾 P.108 34-12
平口抹胸 P.117 42-03	長統襪 P.135 52-09
短褲 P.130 48-04	靴子 P.137 54-10

自由任性的
少女

設計概念

設計形象為強勢又任性的女孩。貓耳帽兜與尾巴，
再加上強勢的表情，給人如貓咪般的調皮感。髮型
為左右分開的大捲髮，造型充滿氣質。

髮圈 P.66 07-14	立領 P.94 24-08
喇叭袖 P.100 29-09	胸前蝴蝶結 P.110 36-11
背心 P.118 43-12	膝上襪 P.136 53-10
樂福鞋 P.139 56-05	連身裙 P.140 57-04

傲嬌女孩

設計概念

角色設定為經典的傲嬌屬性青梅竹馬,也是形象活潑的女孩。主配色選用能展現活潑感的橘色。寬闊的及膝裙能帶出可愛剪影輪廓,並將裙襬設計成鋸齒狀。亦以帶自然捲的單邊馬尾帶出強勢感,並在袖子添上交叉圖樣,運用小細節營造出氣勢洶洶的感覺。

在設計中大量運用能帶出設定的要素吧!

FRONT

傲嬌的
青梅竹馬

髮圈
P.66 07-04

一字夾
P.67 08-09

圓領
P.91 22-28

胸前蝴蝶結
P.111 37-05

短袖
P.102 30-09

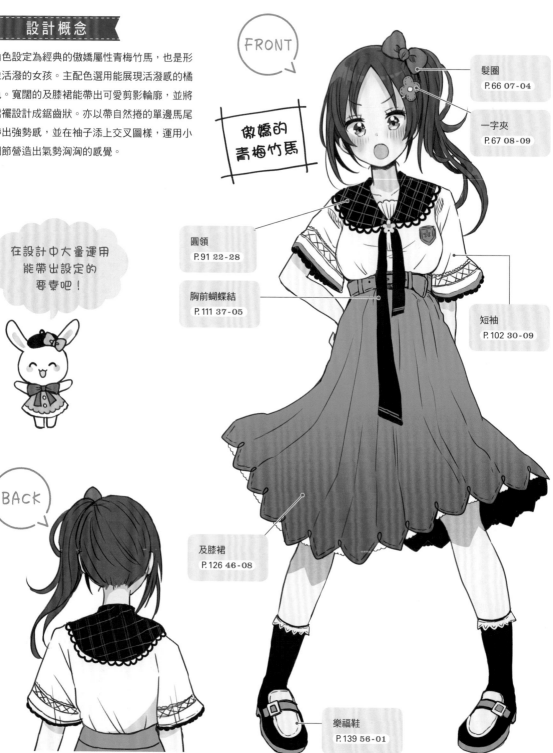

BACK

及膝裙
P.126 46-08

樂福鞋
P.139 56-01

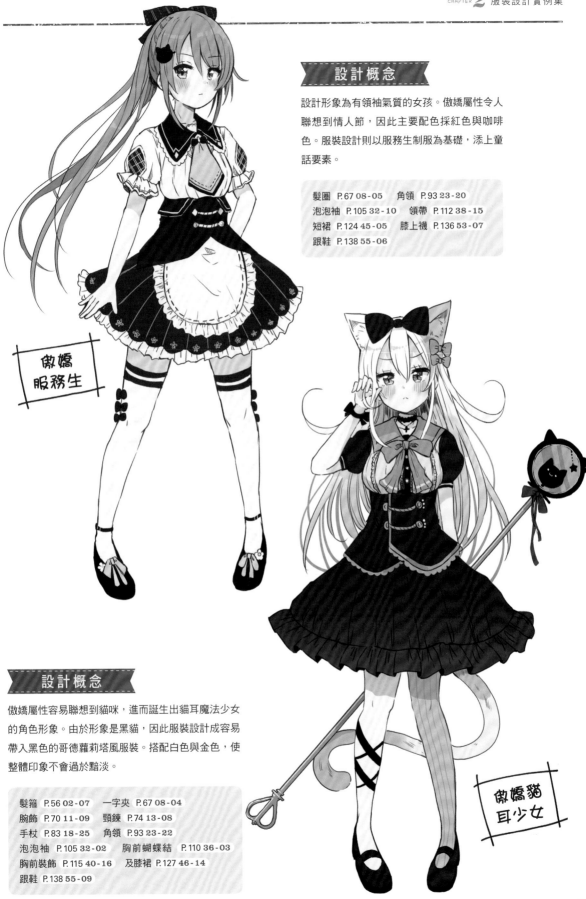

設計概念

設計形象為有領袖氣質的女孩。傲嬌屬性令人聯想到情人節，因此主要配色採紅色與咖啡色。服裝設計則以服務生制服為基礎，添上童話要素。

髮圈	P.67 08-05	角領	P.93 23-20
泡泡袖	P.105 32-10	領帶	P.112 38-15
短裙	P.124 45-05	膝上襪	P.136 53-07
跟鞋	P.138 55-06		

傲嬌
服務生

設計概念

傲嬌屬性容易聯想到貓咪，進而誕生出貓耳魔法少女的角色形象。由於形象是黑貓，因此服裝設計成容易帶入黑色的哥德蘿莉塔風服裝。搭配白色與金色，使整體印象不會過於黯淡。

髮箍	P.56 02-07	一字夾	P.67 08-04
腕飾	P.70 11-09	頸鍊	P.74 13-08
手杖	P.83 18-25	角領	P.93 23-22
泡泡袖	P.105 32-02	胸前蝴蝶結	P.110 36-03
胸前裝飾	P.115 40-16	及膝裙	P.127 46-14
跟鞋	P.138 55-09		

傲嬌貓
耳少女

高冷女孩

設計概念

設計形象為住在雪國幻想世界的女孩。顏色以白色為基礎，並搭配深色冷色系加強對比，打造帥氣感。上衣採用無袖設計帶出性感，同時亦搭配圍巾、靴子與厚重配件等冬季服飾以符合設定。並添上大型花朵點綴。

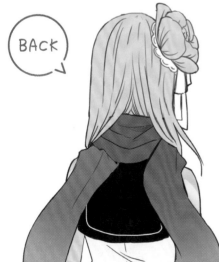

光靠配色就能讓人感受到寒冷！

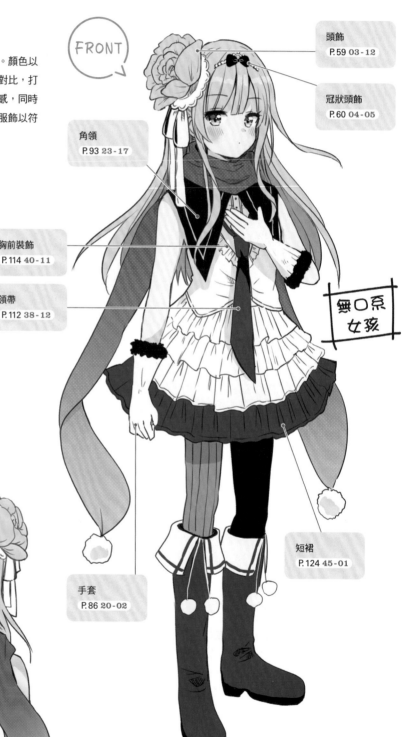

FRONT

頭飾
P.59 03-12

冠狀頭飾
P.60 04-05

角領
P.93 23-17

胸前裝飾
P.114 40-11

領帶
P.112 38-12

無口系女孩

短裙
P.124 45-01

手套
P.86 20-02

BACK

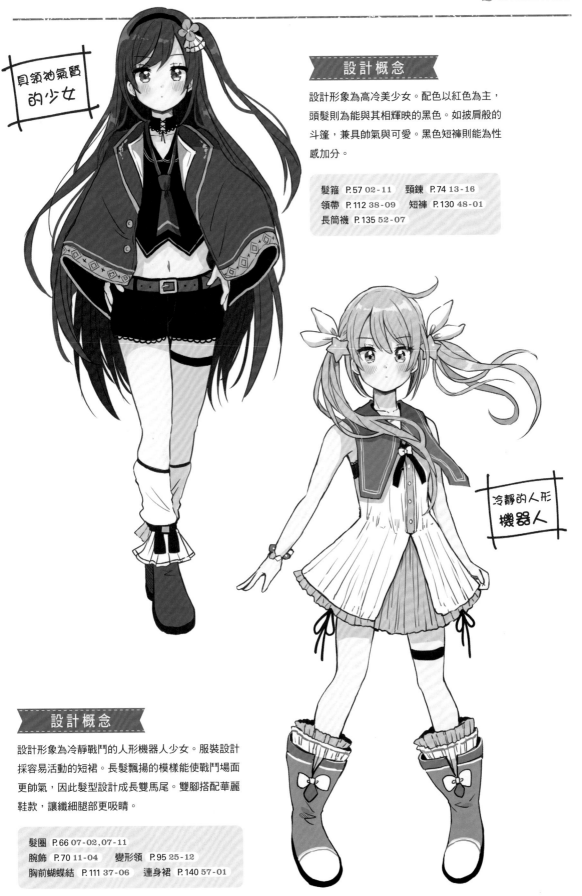

貝領袖氣質
的少女

設計概念

設計形象為高冷美少女。配色以紅色為主，頭髮則為能與其相輝映的黑色。如披肩般的斗篷，兼具帥氣與可愛。黑色短褲則能為性感加分。

髮箍 P. 57 02-11	頸鍊 P. 74 13-16
領帶 P. 112 38-09	短褲 P. 130 48-01
長筒襪 P. 135 52-07	

冷靜的人形
機器人

設計概念

設計形象為冷靜戰鬥的人形機器人少女。服裝設計採容易活動的短裙。長髮飄揚的模樣能使戰鬥場面更帥氣，因此髮型設計成長雙馬尾。雙腳搭配華麗鞋款，讓纖細腿部更吸睛。

髮圈 P. 66 07-02,07-11	
腕飾 P. 70 11-04	變形領 P. 95 25-12
胸前蝴蝶結 P. 111 37-06	連身裙 P. 140 57-01

天然系女孩

設計概念

角色形象為大家閨秀。為了帶出輕飄飄的溫柔氛圍，配色以暖色調粉彩色系統合。長裙能減少膚色露出的範圍，同時綴上花朵圖案與滾邊營造華麗感。繫在前端的斗篷能增添大小姐般的氣質。在腰間打上大型蝴蝶結，背影也更顯可愛。

使用大量滾邊能帶出溫柔印象唷！

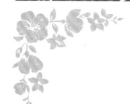

溫柔穩重的大家閨秀

帽子
P. 55 01-17

髮圈
P. 66 07-08

一字夾
P. 67 08-03

胸前蝴蝶結
P. 108 34-06

長袖
P. 98 28-03

長裙
P. 129 47-08

BACK

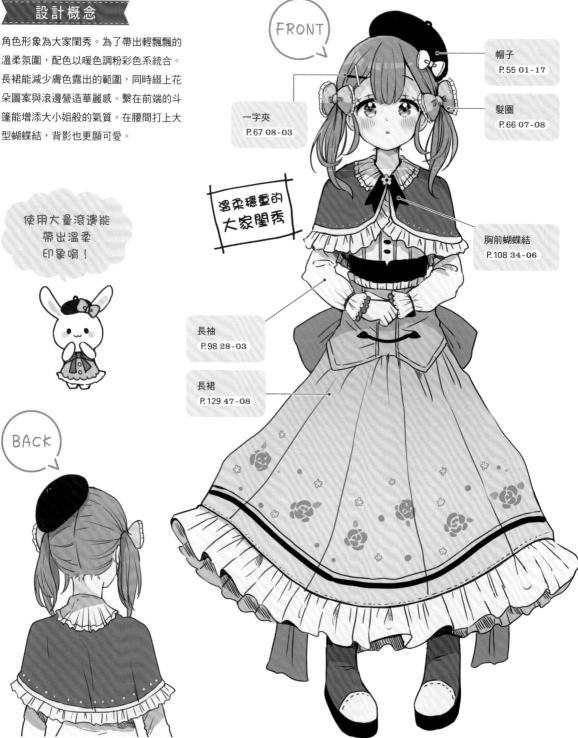

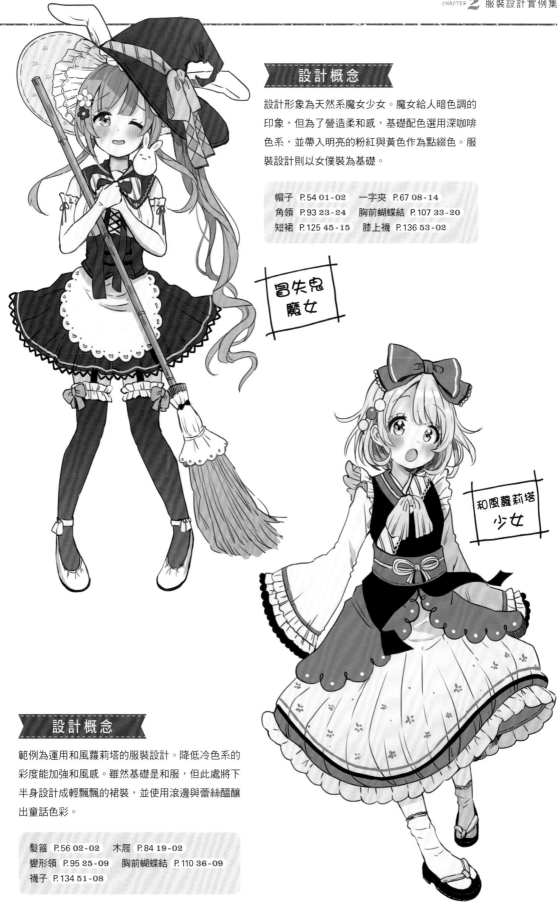

設計概念

設計形象為天然系魔女少女。魔女給人暗色調的印象，但為了營造柔和感，基礎配色選用深咖啡色系，並帶入明亮的粉紅與黃色作為點綴色。服裝設計則以女僕裝為基礎。

帽子 P.54 01-02	一字夾 P.67 08-14
角領 P.93 23-24	胸前蝴蝶結 P.107 33-20
短裙 P.125 45-15	膝上襪 P.136 53-02

冒失鬼
魔女

和風蘿莉塔
少女

設計概念

範例為運用和風蘿莉塔的服裝設計。降低冷色系的彩度能加強和風感。雖然基礎是和服，但此處將下半身設計成輕飄飄的裙裝，並使用滾邊與蕾絲醞釀出童話色彩。

髮箍 P.56 02-02	木屐 P.84 19-02
變形領 P.95 25-09	胸前蝴蝶結 P.110 36-09
襪子 P.134 51-08	

男孩風女孩

設計概念

設計形象具有運動細胞的男孩風女孩。短褲、短袖加上運動鞋的穿搭，給人隨時都能起跑的氛圍。報童帽能帶出可愛感。配色則以帶有冷酷印象的藍色為基礎，同時配上橘色與黃色等明亮色系，展現活潑朝氣。

鮮豔的顏色會顯得太可愛，應盡量使用沉穩的顏色統合喔！

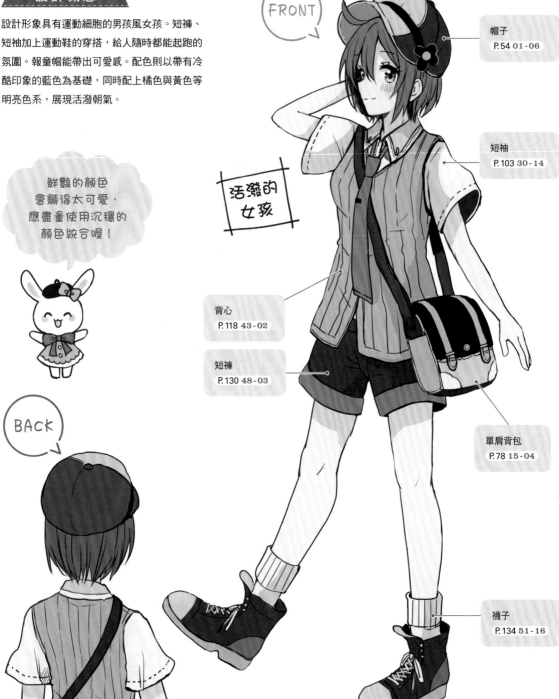

FRONT

活潑的女孩

BACK

帽子
P. 54 01-06

短袖
P. 103 30-14

背心
P. 118 43-02

短褲
P. 130 48-03

單肩背包
P. 78 15-04

襪子
P. 134 51-16

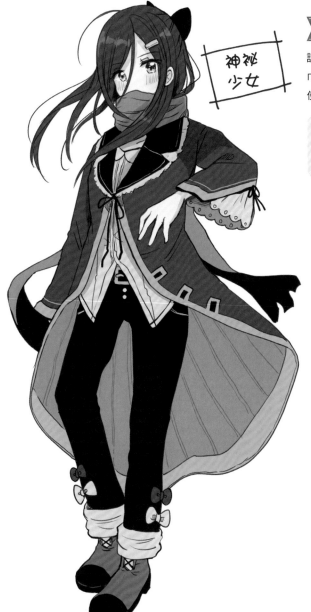

神祕
少女

設計概念

設計形象為充滿謎團的少女。穿著大衣並用圍
巾遮住嘴,醞釀出中世紀的帥氣氛圍。大衣內
使用具高級感金色,打造華麗印象。

髮夾　P.65 06-12	翻領　P.96 26-11
喇叭袖　P.100 29-12	
長褲　P.133 50-07	靴子　P.137 54-01

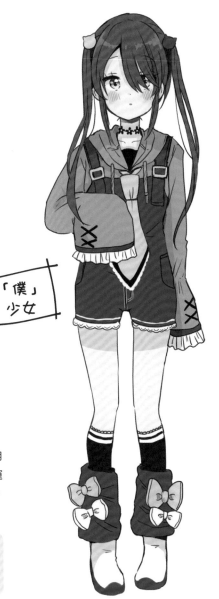

「僕」
少女

設計概念

設計形象為個子嬌小的女孩,第一人稱卻使用
男性的「僕」。吊帶褲能帶出少年感,同時運
用蝴蝶結,以及雙馬尾等造型帶出女孩氣質。
遮住單眼的髮型能展現乖巧的性格。

髮圈　P.66 07-01	頸鍊　P.75 13-14
連帽上衣　P.97 27-01	領帶　P.112 38-06
長筒襪　P.135 52-01	

愛撒嬌女孩

設計概念

設計概念為親切的元氣女孩。為塑造孩子氣的
形象，配色以綠色與黃色等明亮色系為基礎。
背後的大包包能凸顯年幼印象。由於設定是活
潑好動的女孩，因此加入會隨動作搖擺的裙裝
與晃來晃去的三股辮，在設計服裝時亦可考慮
如何讓活動時的模樣更生動。

在頭上配上大花朵，
看起來會更有
朝氣喔！

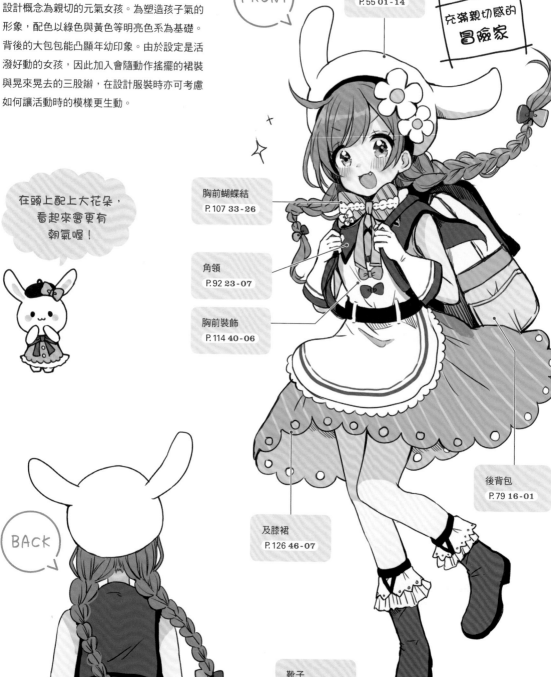

FRONT

帽子
P.55 01-14

充滿親切感的
冒險家

胸前蝴蝶結
P.107 33-26

角領
P.92 23-07

胸前裝飾
P.114 40-06

後背包
P.79 16-01

及膝裙
P.126 46-07

BACK

靴子
P.137 54-05

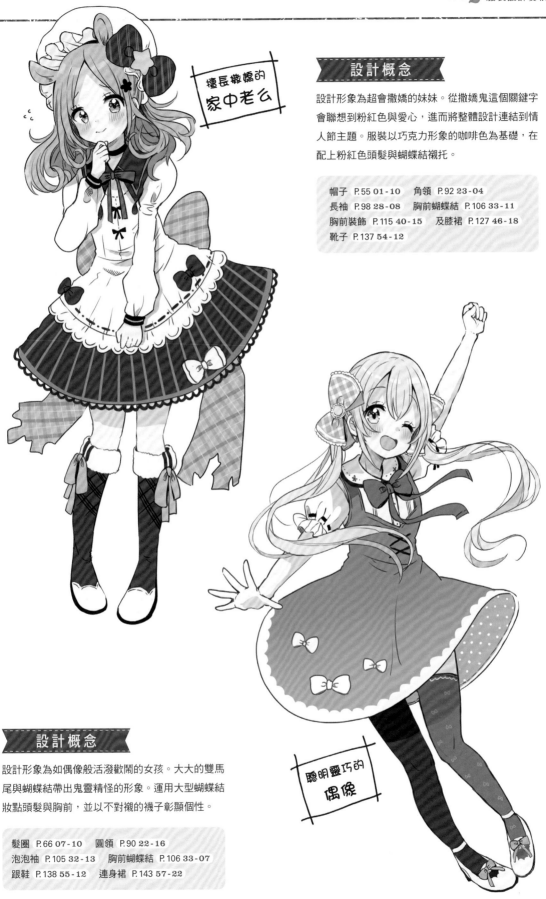

擅長撒嬌的
家中老么

設計概念

設計形象為超會撒嬌的妹妹。從撒嬌鬼這個關鍵字會聯想到粉紅色與愛心，進而將整體設計連結到情人節主題。服裝以巧克力形象的咖啡色為基礎，在配上粉紅色頭髮與蝴蝶結襯托。

帽子 P.55 01-10　　角領 P.92 23-04
長袖 P.98 28-08　　胸前蝴蝶結 P.106 33-11
胸前裝飾 P.115 40-15　　及膝裙 P.127 46-18
靴子 P.137 54-12

聰明靈巧的
偶像

設計概念

設計形象為如偶像般活潑歡鬧的女孩。大大的雙馬尾與蝴蝶結帶出鬼靈精怪的形象。運用大型蝴蝶結妝點頭髮與胸前，並以不對襯的襪子彰顯個性。

髮圈 P.66 07-10　　圓領 P.90 22-16
泡泡袖 P.105 32-13　　胸前蝴蝶結 P.106 33-07
跟鞋 P.138 55-12　　連身裙 P.143 57-22

大小姐風女孩

設計概念

設計概念為強勢又傲嬌的大小姐。服裝以焦糖咖啡色為基礎，並帶入白色滾邊與金色配件營造高級感。大禮帽與陽傘等配件帶出高貴氣質，整體設計為奢華風。大量添上滾邊與花紋，加強童話氛圍。

FRONT

傲嬌
大小姐

加強配色對比
打造令人印象深刻
的設計！

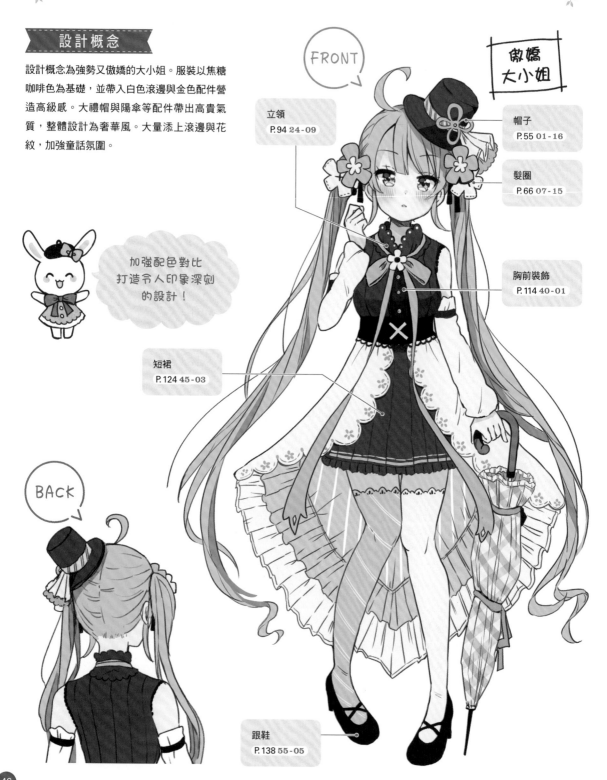

立領
P.94 24-09

帽子
P.55 01-16

髮圈
P.66 07-15

胸前裝飾
P.114 40-01

短裙
P.124 45-03

BACK

跟鞋
P.138 55-05

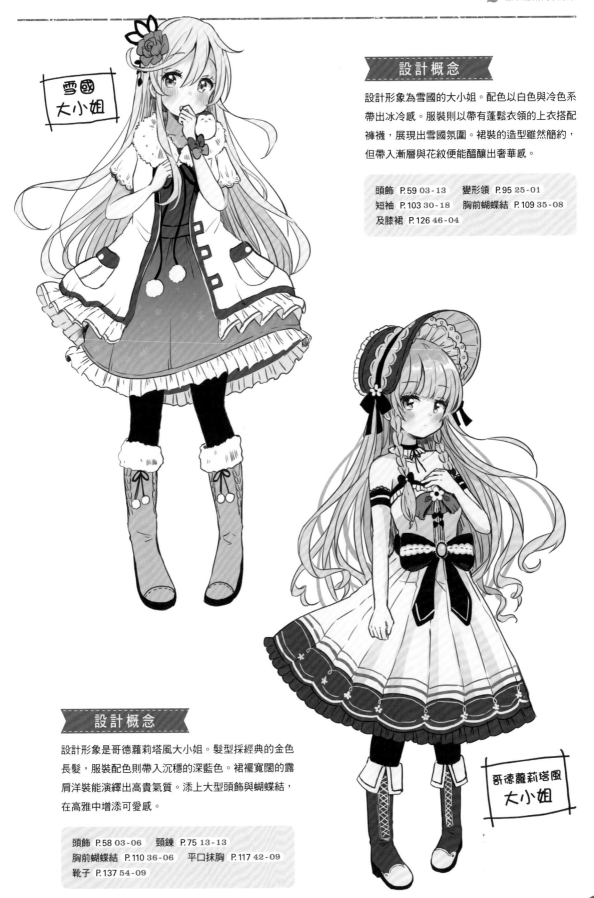

雪國
大小姐

設計概念

設計形象為雪國的大小姐。配色以白色與冷色系
帶出冰冷感。服裝則以帶有蓬鬆衣領的上衣搭配
褲襪，展現出雪國氛圍。裙裝的造型雖然簡約，
但帶入漸層與花紋便能醞釀出奢華感。

頭飾 P.59 03-13	變形領 P.95 25-01
短袖 P.103 30-18	胸前蝴蝶結 P.109 35-08
及膝裙 P.126 46-04	

設計概念

設計形象是哥德蘿莉塔風大小姐。髮型採經典的金色
長髮，服裝配色則帶入沉穩的深藍色。裙襬寬闊的露
肩洋裝能演繹出高貴氣質。添上大型頭飾與蝴蝶結，
在高雅中增添可愛感。

頭飾 P.58 03-06	頸鍊 P.75 13-13
胸前蝴蝶結 P.110 36-06	平口抹胸 P.117 42-09
靴子 P.137 54-09	

哥德蘿莉塔風
大小姐

夢幻可愛女孩

頭飾 P.58 03-05

病嬌系夢幻
可愛風

設計概念

夢幻可愛的主體，需展現如夢境世界般的童話
感與獨特性。因此顏色採繽紛多彩的粉彩色
系，同時為做出反差，配件帶入膠囊、單眼罩
與補丁玩偶等病嬌元素，加深角色印象。大型
雙馬尾與特大髮飾能加大剪影輪廓外，也更能
彰顯童話風的世界觀。

頭飾與裙子使用資料
集中收錄的服裝結
構，再以特殊要素
加以變化！

立領
P.94 24-08

泡泡袖
P.105 32-15

胸前蝴蝶結
P.108 34-16

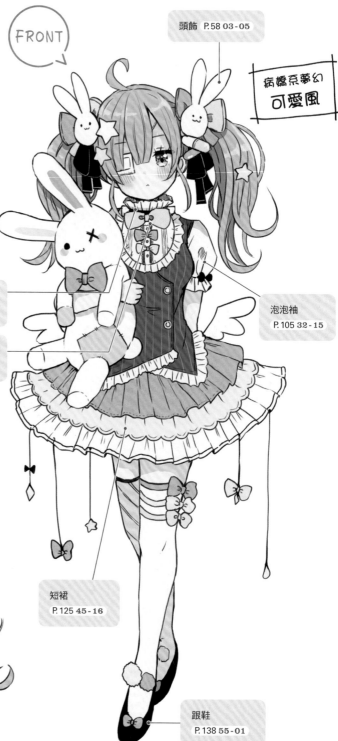

BACK

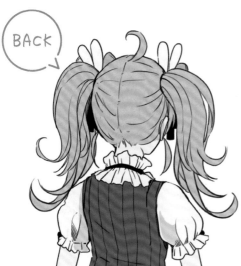

短裙
P.125 45-16

跟鞋
P.138 55-01

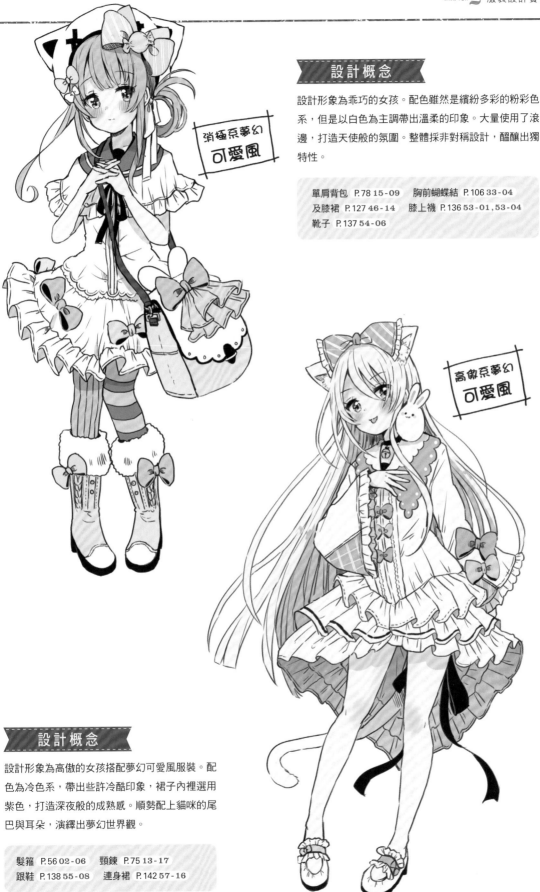

消極系夢幻
可愛風

高傲系夢幻
可愛風

設計概念

設計形象為乖巧的女孩。配色雖然是繽紛多彩的粉彩色系，但是以白色為主調帶出溫柔的印象。大量使用了滾邊，打造天使般的氛圍。整體採非對稱設計，醞釀出獨特性。

單肩背包　P.78 15-09　　胸前蝴蝶結　P.106 33-04
及膝裙　P.127 46-14　　膝上襪　P.136 53-01, 53-04
靴子　P.137 54-06

設計概念

設計形象為高傲的女孩搭配夢幻可愛風服裝。配色為冷色系，帶出些許冷酷印象，裙子內裡選用紫色，打造深夜般的成熟感。順勢配上貓咪的尾巴與耳朵，演繹出夢幻世界觀。

髮箍　P.56 02-06　　頸鍊　P.75 13-17
跟鞋　P.138 55-08　　連身裙　P.142 57-16

黑暗系女孩

設計概念

設計形象為魅惑的大姊姊。整體配色以黑與紫統合。髮色則採亮灰色提高對比,同時襯托服裝。增加腿部露出的範圍增添性感,再配上高跟靴子更顯成熟。頭上添上大型骷髏頭飾作為設計主要特徵。

以暗色調的冷色系為主調,便能輕鬆帶出黑暗系的感覺!

FRONT

頭飾 P.58 03-01

耳環 P.68 09-06

腕飾 P.70 11-08

小惡魔 大姊姊

胸前蝴蝶結 P.107 33-17

BACK

連身裙 P.143 57-23

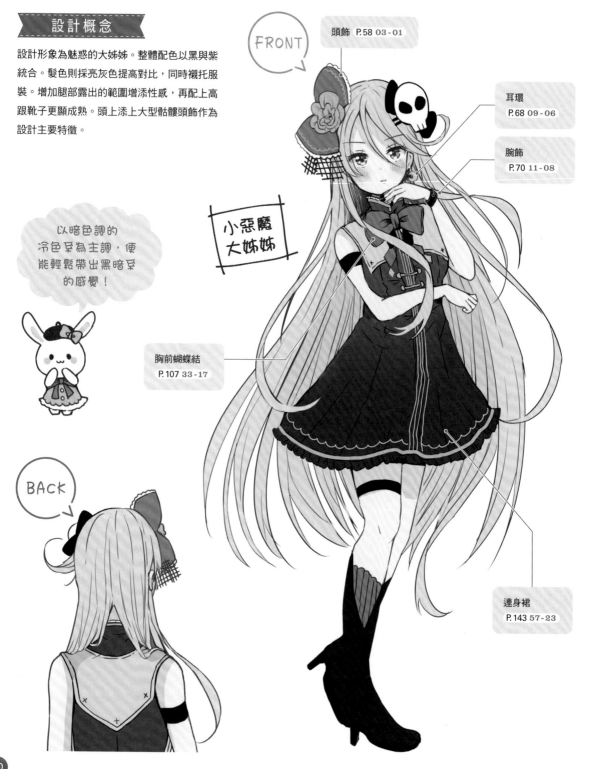

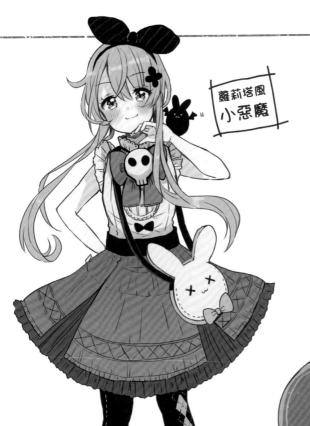

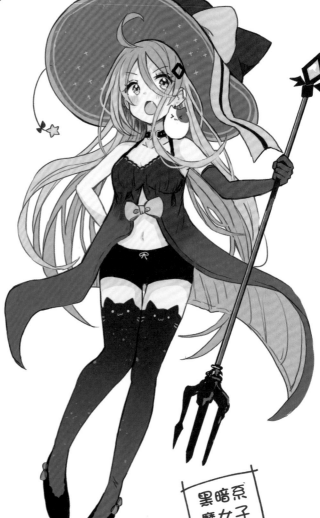

設計概念

設計形象為小惡魔風的蘿莉塔女孩。整體包含配件在內全部使用黑色帶出闇黑感，裙子則採用高彩度的紫色，髮色則為淡粉色，完成可愛的配色。此外在各處添上吉祥物角色，能更符合添蘿莉塔風的設定。

髮箍	P.56 02-05	短褲	P.78 15-10
立領	P.94 24-13	滾邊袖	P.104 31-05
胸前蝴蝶結	P.107 33-27		
胸前裝飾	P.114 40-03	及膝裙	P.126 46-06

設計概念

設計主題為魔女少女。服裝雖然是以容易顯得暗淡的黑色為基礎，但髮色選用金色，且帽子內裡使用高彩度的紫色，完成有如夜空般的配色，打造華麗印象。服裝帶入黑色與紫色的漸層，更添成熟感。

一字夾	P.67 08-16	耳骨夾	P.69 10-07
頸鍊	P.74 13-03	細肩背心	P.116 41-04
短褲	P.130 48-05	膝上襪	P.136 53-03
跟鞋	P.138 55-04		

服裝配色的變化

即便是相同的服裝設計，只要改變配色，便能給人截然不同的印象。
一起來看看以下的配色範例吧！

◈ 粉色調

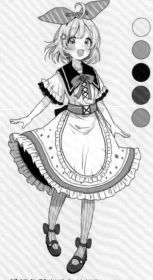

粉紅色與咖啡色的搭配，給人如
甜點般的甜美印象。

◈ 藍色調

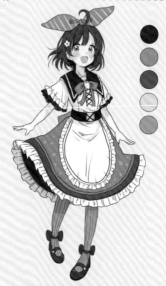

低彩度的冷色系統合出冰冷風格。

◈ 綠色調

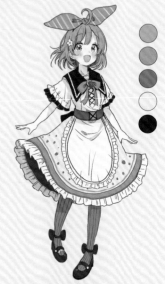

運用大自然色系打造自然風。

◈ 紫色調

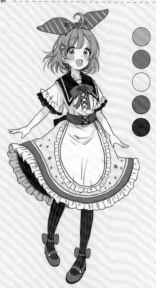

紫色與黑色等深沉的顏色，能展
現成熟與高品味。

◈ 黑色調

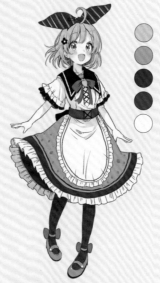

服裝以暗色調統合，並以眼睛的
紅色作為點綴色，營造黑暗風。

◈ 白色調

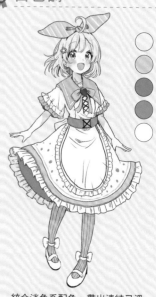

統合淡色系配色，帶出清純又溫
柔的印象。

配件資料集

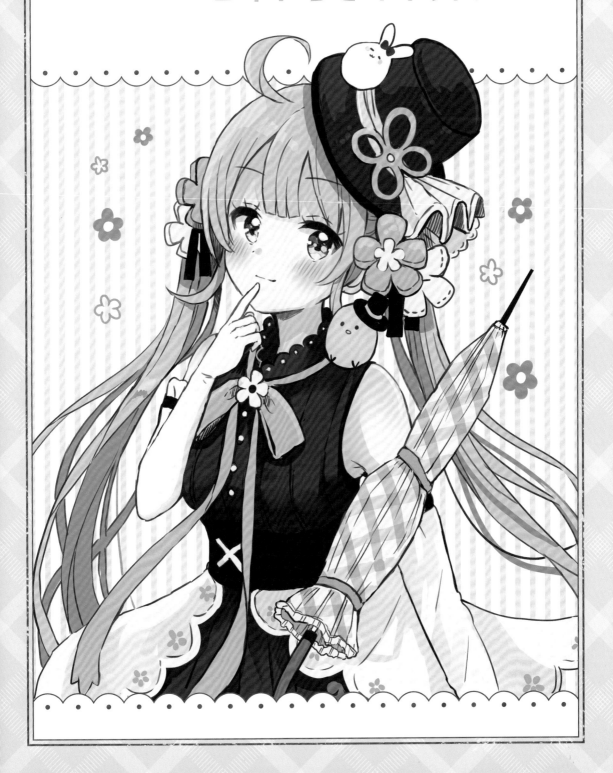

帽子

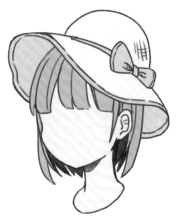

01-01

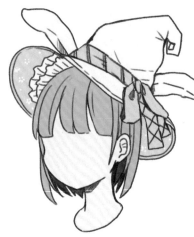

01-02

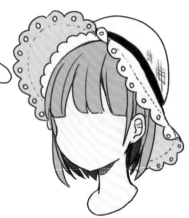

01-03

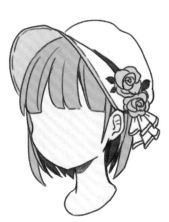

01-04

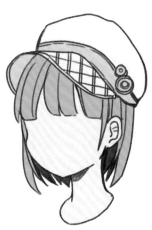

01-05

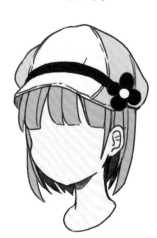

01-06

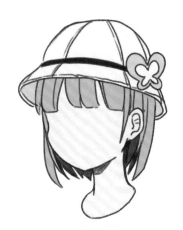

01-07

01-08

01-09

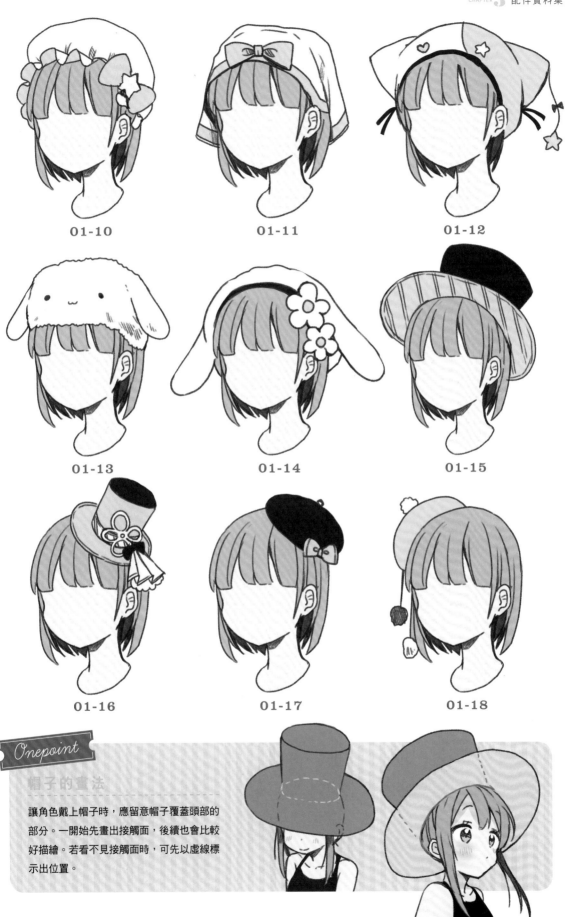

01-10

01-11

01-12

01-13

01-14

01-15

01-16

01-17

01-18

Onepoint

帽子的畫法

讓角色戴上帽子時，應留意帽子覆蓋頭部的部分。一開始先畫出接觸面，後續也會比較好描繪。若看不見接觸面時，可先以虛線標示出位置。

髮箍

02-01

02-02

02-03

02-04

02-05

02-06

02-07

02-08

02-09

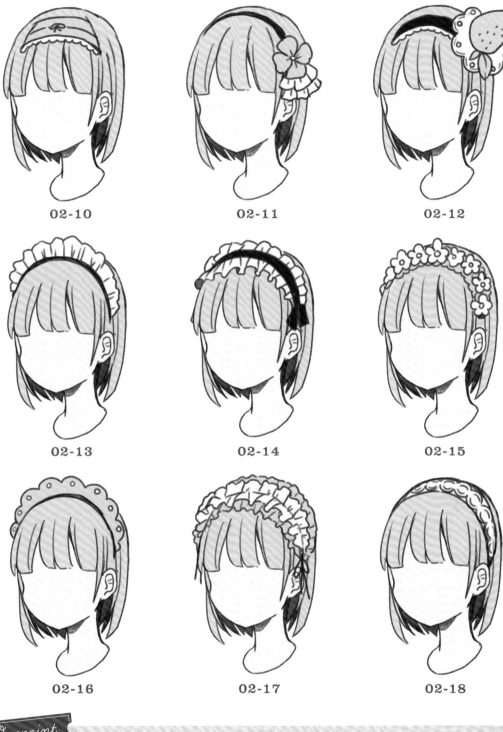

02-10　　　　　　02-11　　　　　　02-12

02-13　　　　　　02-14　　　　　　02-15

02-16　　　　　　02-17　　　　　　02-18

 Onepoint

髮箍的造型組合

髮箍搭配蝴蝶結、滾邊或配件，便能輕鬆做出
獨創設計。可嘗試增加滾邊數量，或添上與服
裝相呼應的配件。

滾邊疊上蕾絲的設計，再搭配蝴
蝶結的款式。

側邊加上喜愛配件的款式，可以嘗
試使用水果、動物或任何物品。

頭飾

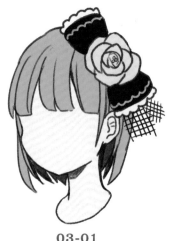

03-01

03-02

03-03

03-04

03-05

03-06

03-07

03-08

03-09

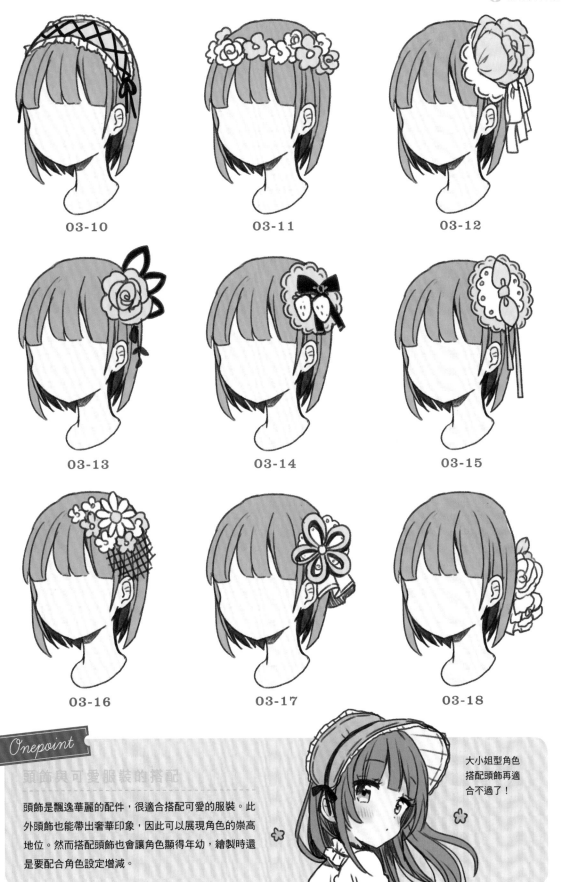

03-10

03-11

03-12

03-13

03-14

03-15

03-16

03-17

03-18

Onepoint

頭飾與可愛服裝的搭配

頭飾是飄逸華麗的配件，很適合搭配可愛的服裝。此
外頭飾也能帶出奢華印象，因此可以展現角色的崇高
地位。然而搭配頭飾也會讓角色顯得年幼，繪製時還
是要配合角色設定增減。

大小姐型角色
搭配頭飾再適
合不過了！

冠飾

04-01

04-02

04-03

04-04

04-05

04-06

04-07

04-08

04-09

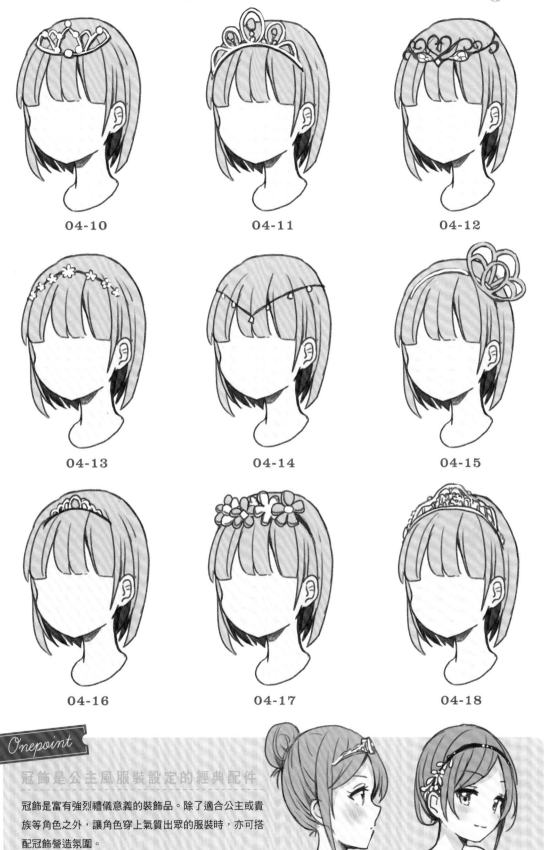

04-10

04-11

04-12

04-13

04-14

04-15

04-16

04-17

04-18

Onepoint

冠飾是公主風服裝設定的經典配件

冠飾是富有強烈禮儀意義的裝飾品。除了適合公主或貴族等角色之外，讓角色穿上氣質出眾的服裝時，亦可搭配冠飾營造氛圍。

大髮圈

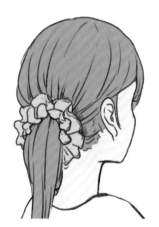

05-01

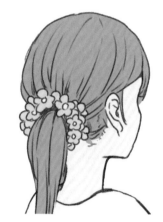

05-02

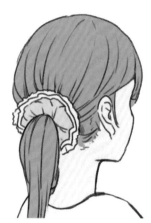

05-03

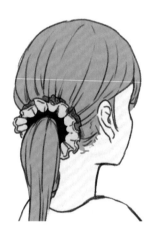

05-04

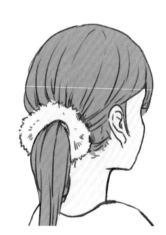

05-05

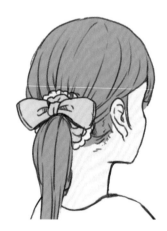

05-06

05-07

05-08

05-09

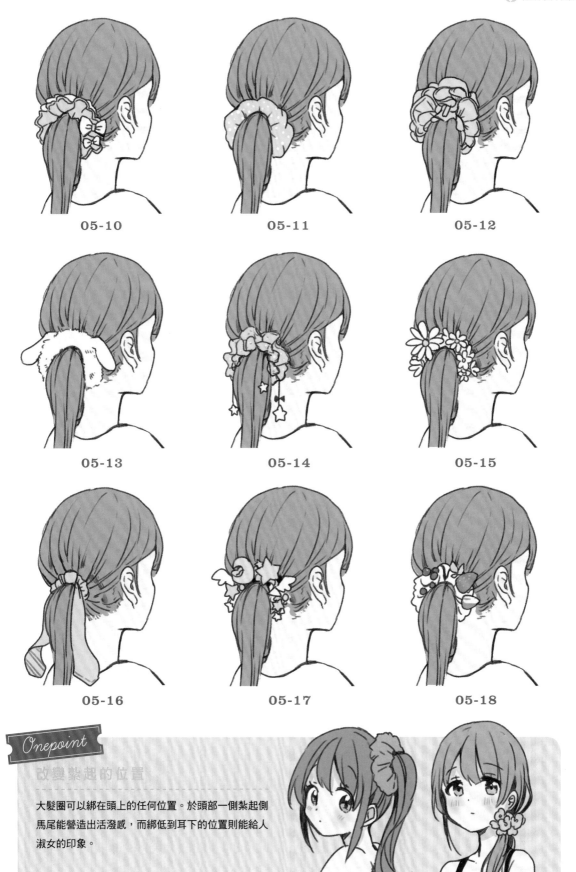

05-10

05-11

05-12

05-13

05-14

05-15

05-16

05-17

05-18

Onepoint

改變紮起的位置

大髮圈可以綁在頭上的任何位置。於頭部一側紮起側
馬尾能營造出活潑感,而綁低到耳下的位置則能給人
淑女的印象。

髮夾

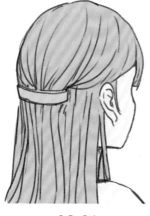

06-01

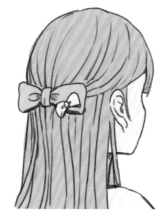

06-02

06-03

06-04

06-05

06-06

06-07

06-08

06-09

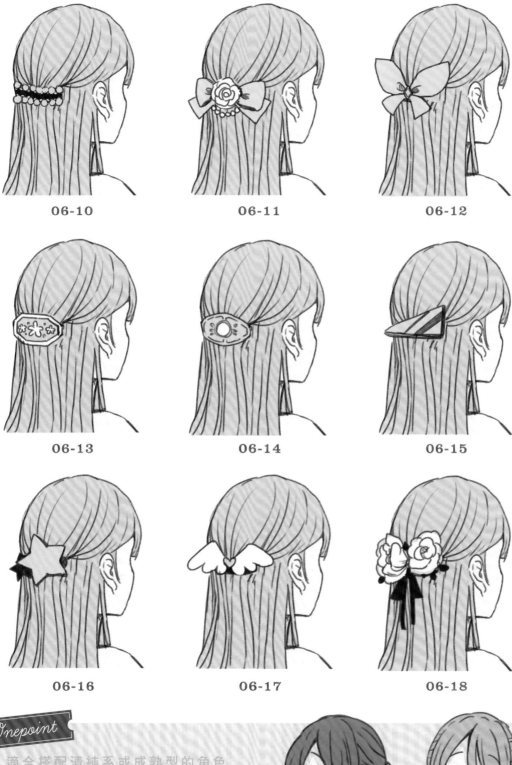

06-10　　　　　06-11　　　　　06-12

06-13　　　　　06-14　　　　　06-15

06-16　　　　　06-17　　　　　06-18

Onepoint

適合搭配清純系或成熟型的角色

髮夾是常用於半紮出髮型的髮飾。半紮髮型往往帶給人成熟
又穩重的印象，因此在設計清純系女孩或成熟女性時，不妨
多加運用。

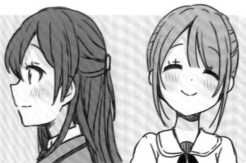

CATALOG.07

髮圈

07-01

07-02

07-03

07-04

07-05

07-06

07-07

07-08

07-09

07-10

07-11

07-12

07-13

07-14

07-15

07-16

CATALOG.**08**

一字夾

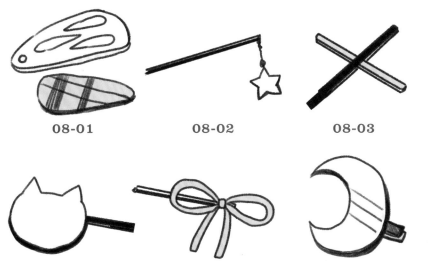

08-01　　　08-02　　　08-03　　　08-04

08-05　　　08-06　　　08-07　　　08-08

08-09　　　08-10　　　08-11　　　08-12

08-13　　　08-14　　　08-15　　　08-16

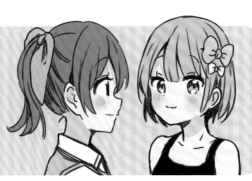

Onepoint

配件大小可自由變化

髮圈與一字夾上的配件沒有固定的大小。可以運用大型配飾重點點綴，或是帶入多個小配件，也可以形狀相同但大小相異的配件排列組合，使設計形式更豐富多元。

耳環

09-01

09-02

09-03

09-04

09-05

09-06

09-07

09-08

09-09

09-10

COMMENT

耳環雖然不太顯眼，
但加上就能營造出
成熟風韻！

CATALOG.**10**

耳骨夾

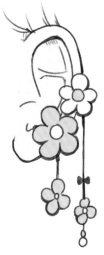

10-01

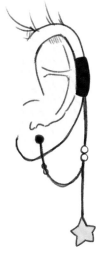

10-02

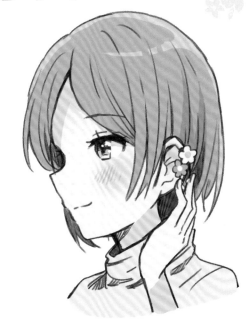

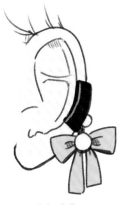

10-03

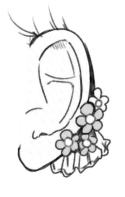

10-04

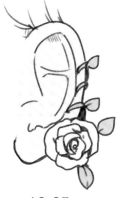

10-05

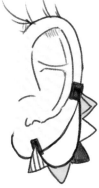

10-06

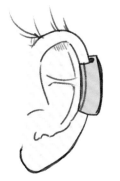

10-07

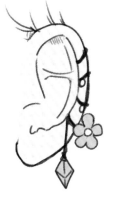

10-08

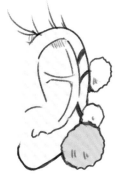

10-09

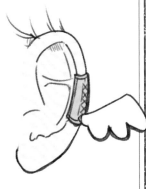

10-10

腕飾

11-01

11-02

11-03

11-04

11-05

11-06

11-07

11-08

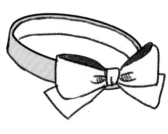

11-09

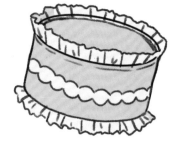

11-10

11-11

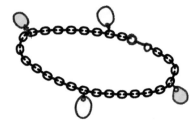

11-12

COMMENT

腕飾除了金屬外，還有皮革或
布料等各種材質！配合服裝，
搭配不同的材質！

11-13

11-14

11-15

11-16

11-17

11-18

11-19

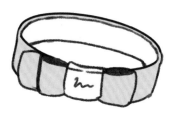

11-20

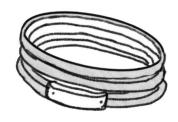

11-21

 Onepoint

組合多個腕飾

配戴多個腕飾，便能打造出華麗的印象。像是配戴多款偏細
的款式，或是組合搭配各種風格，設計時不妨多加嘗試。

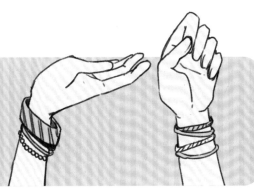

項鍊

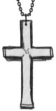

12-01

12-02

12-03

12-04

12-05

12-06

12-07

12-08

12-09

12-10

12-11

12-12

12-13

12-14

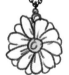

12-15

12-16

COMMENT

小型墜飾能打造高雅氣質，
大型墜飾則能帶出可愛感。

12-17

12-18

12-19

12-20

12-21

12-22

12-23

12-24

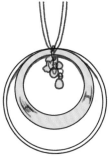

12-25

Onepoint

變換項鍊的墜飾

寶石、花朵或甜點，只要變換墜飾，就能設計出
成千上萬種項鍊。尤其愈簡約的服裝，項鍊就會
愈吸睛，建議配合角色形象設計不同款式。

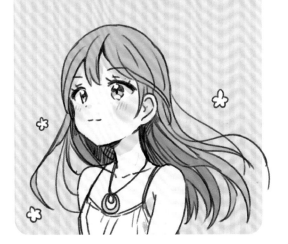

12-26

12-27

頸鍊

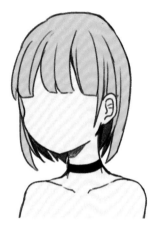

13-01

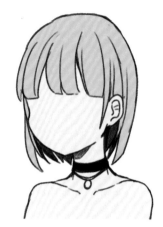

13-02

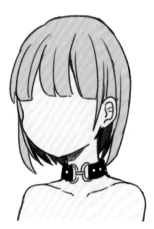

13-03

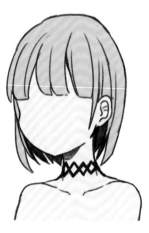

13-04

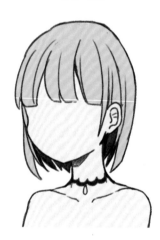

13-05

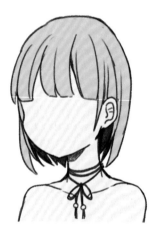

13-06

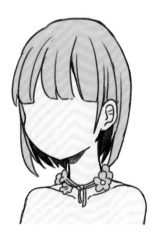

13-07

13-08

13-09

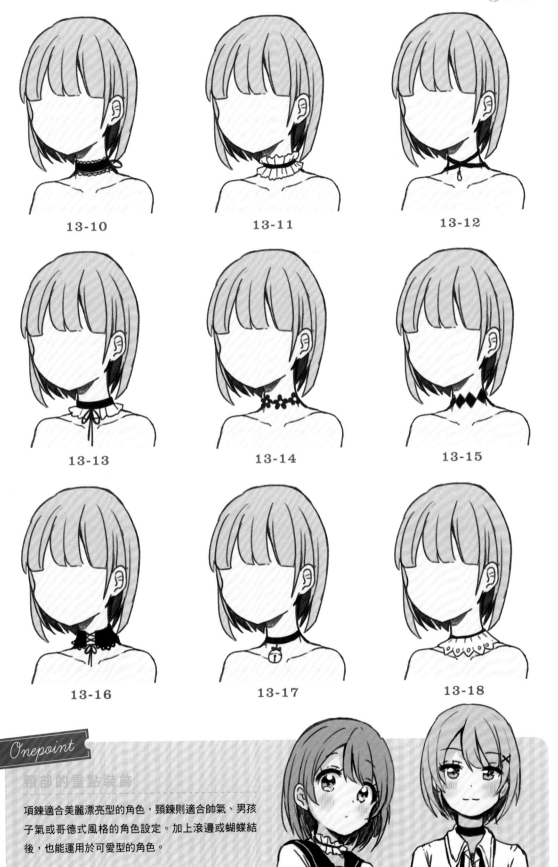

13-10

13-11

13-12

13-13

13-14

13-15

13-16

13-17

13-18

Onepoint

頸部的重點裝飾

項鍊適合美麗漂亮型的角色，頸鍊則適合帥氣、男孩子氣或哥德式風格的角色設定。加上滾邊或蝴蝶結後，也能運用於可愛型的角色。

手提包

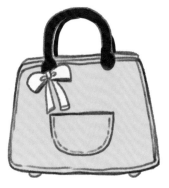

14-01

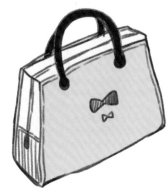

14-02

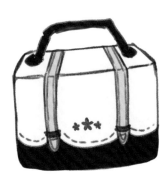

14-03

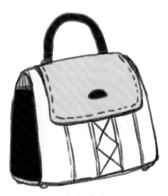

14-04

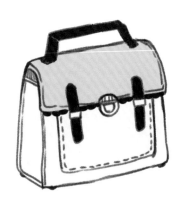

14-05

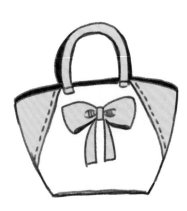

14-06

14-07

14-08

14-09

14-10

14-11

14-12

14-13

14-14

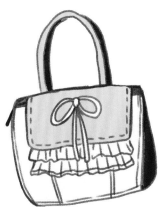

14-15

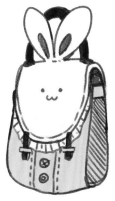

14-16

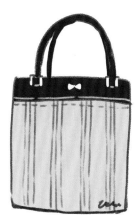

14-17

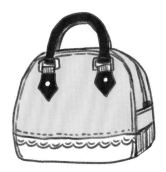

14-18

運用不同材質

設計手提包時,也可將材質列入考量。例如想營造自然風,可設計成用麻繩編織的提籃式手提包;想要營造繽紛效果,則可選用尼龍材質等。多方思考,便能提升設計的質感。

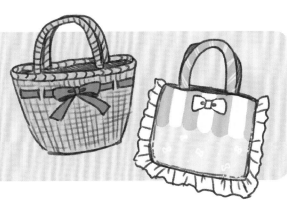

單肩背包

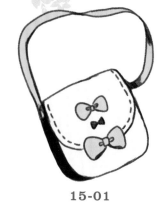

15-01

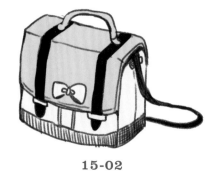

15-02

15-03

15-04

15-05

15-06

15-07

15-08

15-09

COMMENT

與服裝設計相同，包包也可添上蝴蝶結或滾邊，提升可愛感！加入貓咪或狗狗等動物圖案也是很棒的設計！

15-10

CATALOG. **16**

後背包

16-01

16-02

16-03

16-04

16-05

16-06

16-07

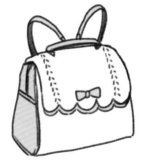

16-08

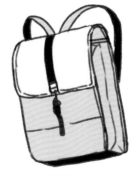

16-09

Onepoint

包包能輕鬆帶出角色個性

包包搭配角色，能更強調出人物的個性。例如蘿莉背著大型
後背包更添可愛印象；成熟女性搭配小而簡約的包款，則能
蘊釀出時尚感。

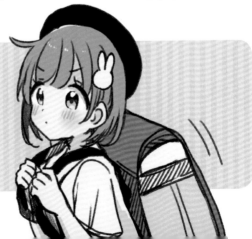

現代配件集

本章網羅在描繪現代角色時經常搭配的配件。

置於背景中，就能演繹出空間感。

花瓶

17-02

17-01

植物盆栽

17-06　　17-07　　17-08

觀葉植物

17-10　　　　　　　17-11

抱枕

17-03

17-04

手寫信

17-05

時鐘

17-09

餐具

17-13

17-12

布告板

17-14

17-15

澆水壺

17-16

畫框

17-17

17-18

立式相框

17-19 17-20

日記

17-22

書本

筆記本

17-21

17-23

馬克杯

17-24

CAT

17-25

三角旗

17-26

奇幻配件集

本章介紹營造奇幻背景時常用的配件。

不僅魔法相關物品，散發年代感的配件也十分好用。

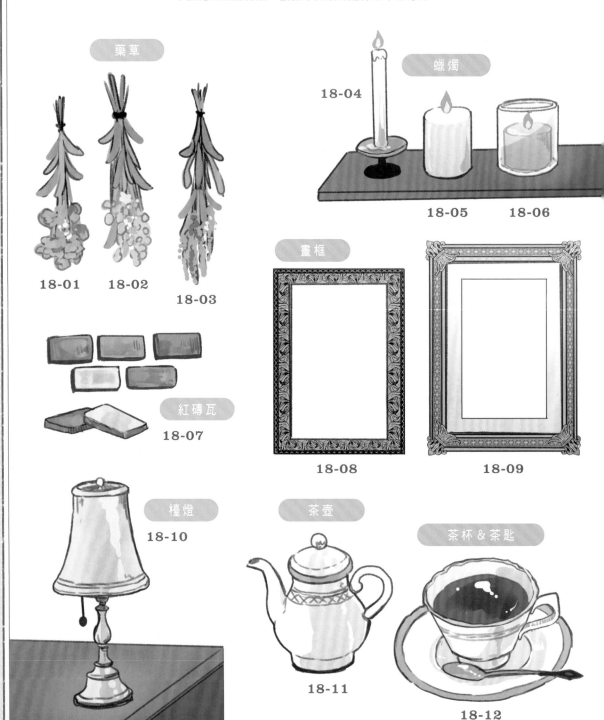

藥草

18-01　18-02

18-03

蠟燭

18-04

18-05　18-06

畫框

18-08　18-09

紅磚瓦

18-07

檯燈

18-10

茶壺

18-11

茶杯＆茶匙

18-12

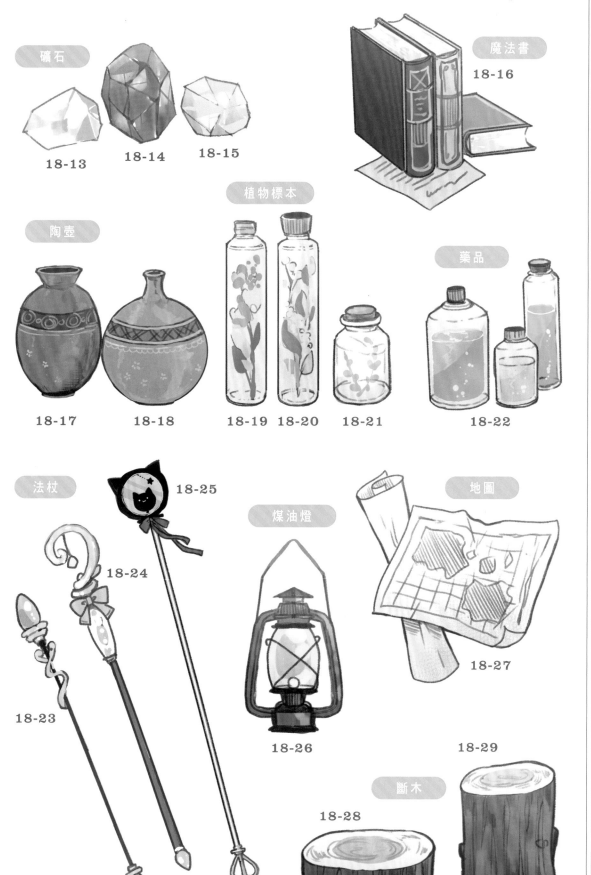

礦石

18-13 18-14 18-15

魔法書
18-16

陶壺

植物標本

藥品

18-17 18-18 18-19 18-20 18-21 18-22

法杖

18-25

18-24

18-23

煤油燈

18-26

地圖

18-27

18-29

斷木

18-28

CATALOG.19

和風配件集

本章介紹想增添日式氛圍時常用的配件。
和風與童話奇幻風其實意外地好搭呢。

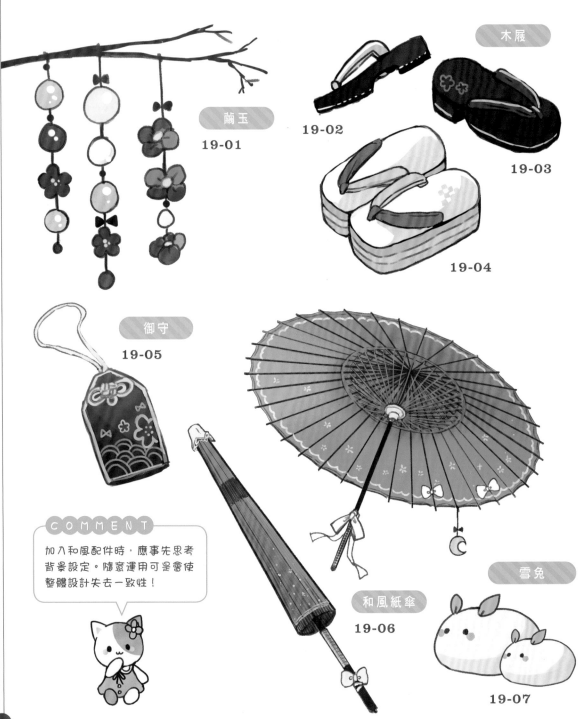

木屐

繭玉
19-01

19-02

19-03

19-04

御守
19-05

COMMENT

加入和風配件時，應事先思考背景設定。隨意運用可是會使整體設計失去一致性！

和風紙傘
19-06

雪兔

19-07

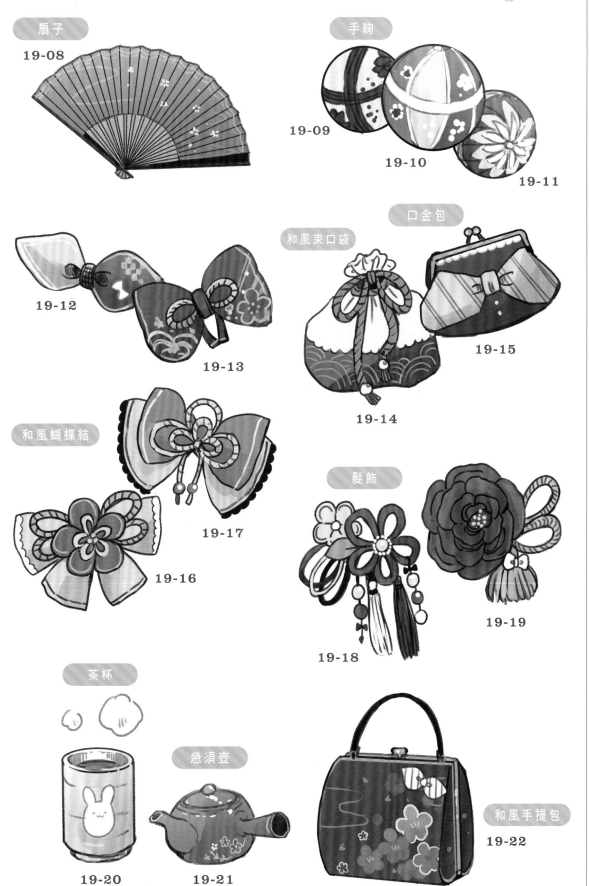

扇子

19-08

手鞠

19-09

19-10

19-11

和風束口袋

口金包

19-12

19-13

19-14

19-15

和風蝴蝶結

19-17

19-16

髮飾

19-18

19-19

茶杯

急須壺

和風手提包

19-22

19-20

19-21

禦寒配件

設計冬裝時，就讓角色多層次穿搭，
還可以加入厚重或毛茸茸的配件，輕輕鬆鬆設計出可愛服裝。

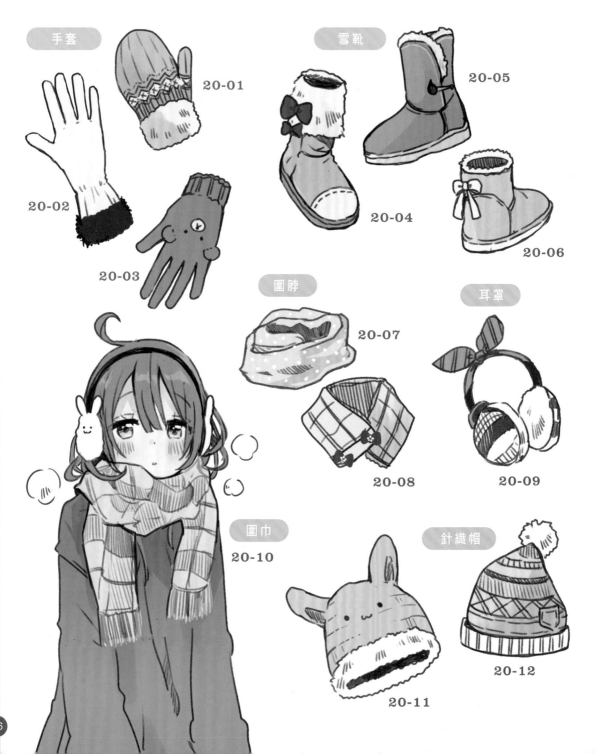

手套

20-01

20-02

20-03

雪靴

20-05

20-04

20-06

圍脖

20-07

20-08

耳罩

20-09

圍巾

20-10

針織帽

20-11

20-12

雨具

雨傘、雨靴和雨衣是下雨時的用具。
使用的場合受限,也因此容易帶出角色的個性。

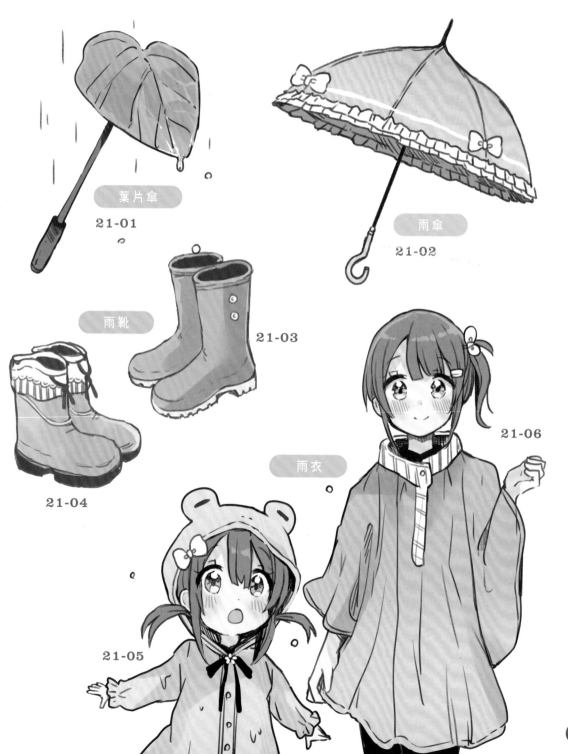

葉片傘
21-01

雨傘
21-02

雨靴
21-03

21-04

雨衣
21-05

21-06

配件與角色的Q版變形

角色畫成Q版時，不僅頭身比例改變，配件也會以相同的比例縮小。
想要強調的配件便加大，其餘則縮小，做出整體的律動感。

變形範例①

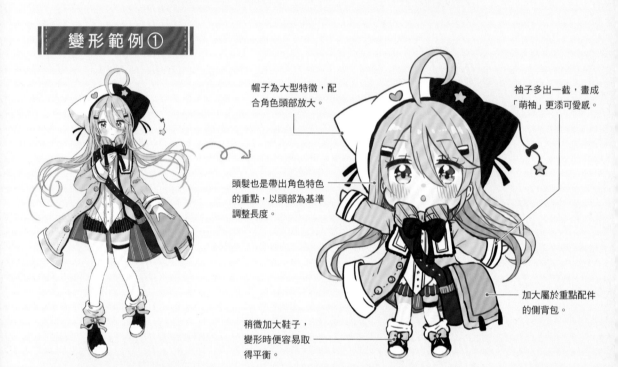

帽子為大型特徵，配合角色頭部放大。

袖子多出一截，畫成「萌袖」更添可愛感。

頭髮也是帶出角色特色的重點，以頭部為基準調整長度。

加大屬於重點配件的側背包。

稍微加大鞋子，變形時便容易取得平衡。

變形範例②

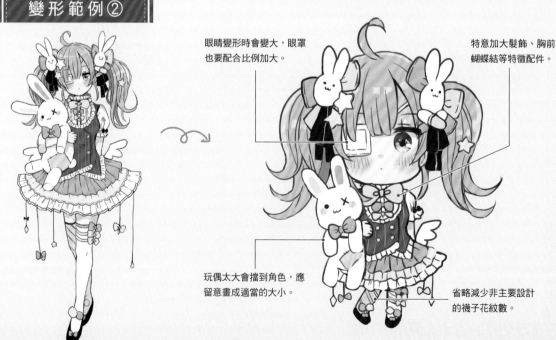

眼睛變形時會變大，眼罩也要配合比例加大。

特意加大髮飾、胸前蝴蝶結等特徵配件。

玩偶太大會擋到角色，應留意畫成適當的大小。

省略減少非主要設計的襪子花紋數。

CHAPTER
4

上半身服飾
結構資料集

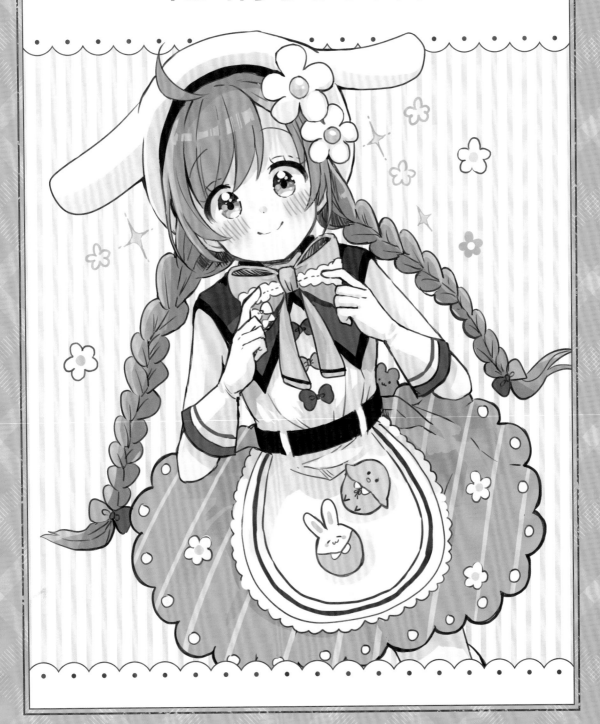

CATALOG. 22

圓領

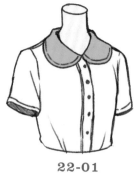

22-01

22-02

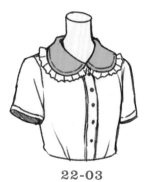

22-03

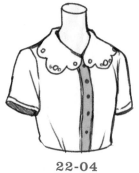

22-04

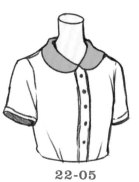

22-05

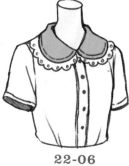

22-06

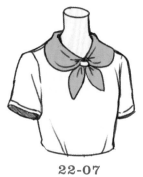

22-07

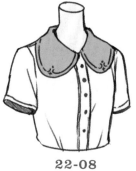

22-08

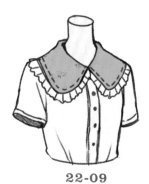

22-09

22-10

22-11

22-12

22-13

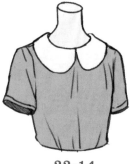

22-14

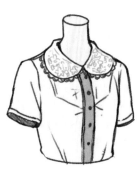

22-15

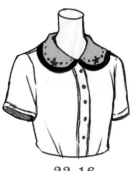

22-16

COMMENT
僅為圓領描邊或是添上滾邊，便能變化出截然不同的印象！

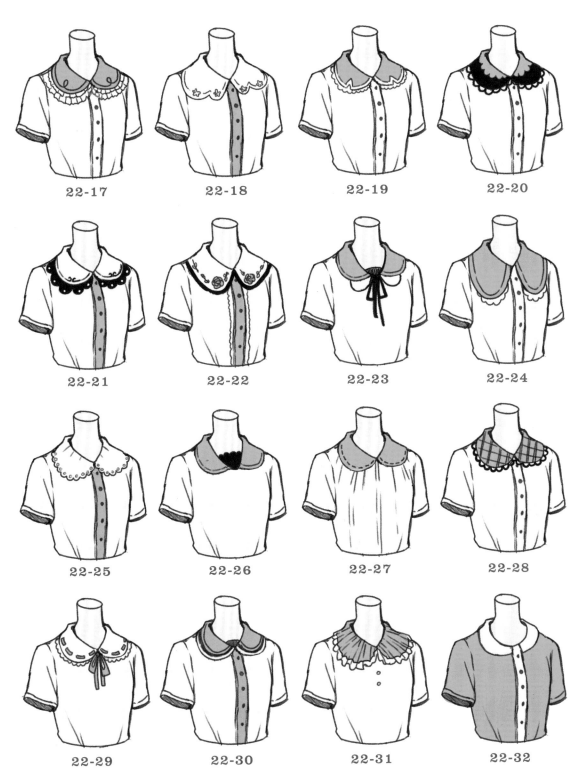

22-17

22-18

22-19

22-20

22-21

22-22

22-23

22-24

22-25

22-26

22-27

22-28

22-29

22-30

22-31

22-32

角領

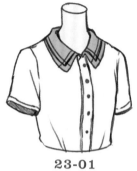

23-01

23-02

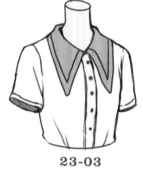

23-03

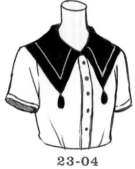

23-04

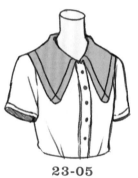

23-05

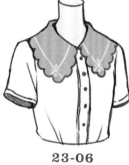

23-06

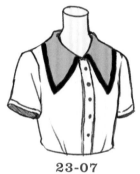

23-07

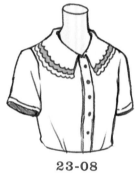

23-08

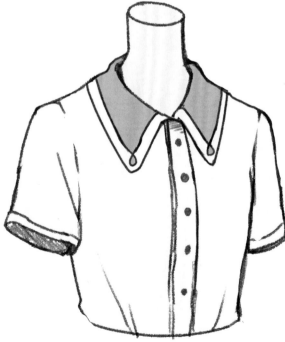

23-11

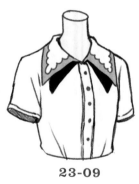

23-09

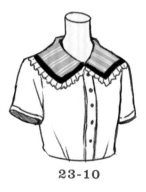

23-10

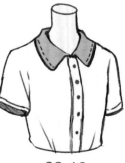

23-12

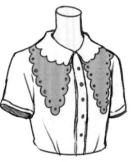

23-13

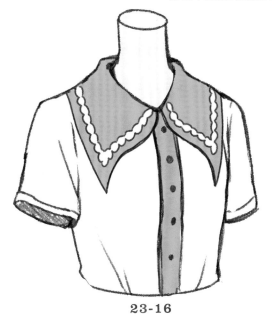

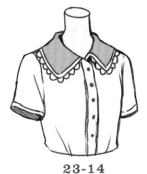

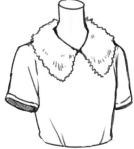

23-14

23-15

23-16

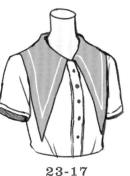

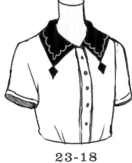

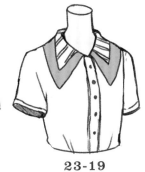

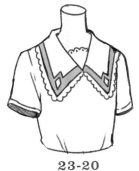

23-17

23-18

23-19

23-20

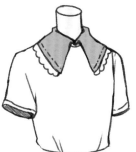

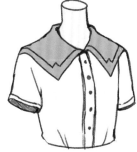

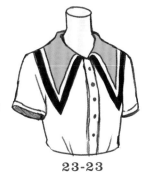

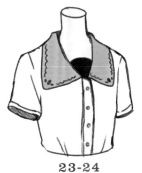

23-21

23-22

23-23

23-24

Onepoint

試著為衣領添上裝飾花紋

畫出基礎衣領後，可嘗試加上線條或蕾絲
等花紋裝飾。重點點綴衣領周圍，就能更
添華麗感。

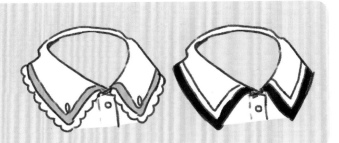

立領

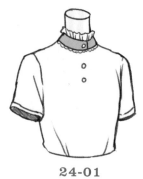

24-01

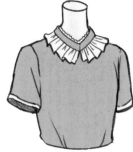

24-02

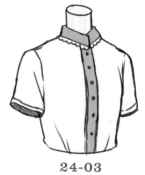

24-03

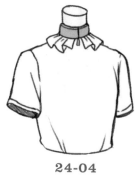

24-04

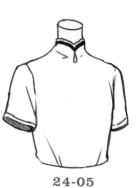

24-05

24-06

24-07

24-08

24-09

24-10

24-11

24-12

24-13

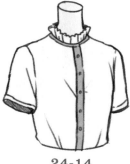

24-14

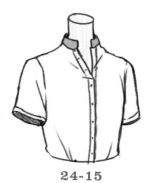

24-15

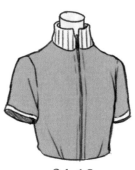

24-16

CATALOG. 25

變化領

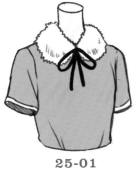

25-01

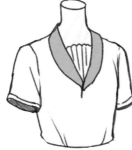

25-02

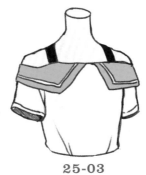

25-03

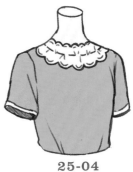

25-04

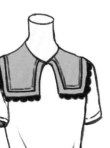

25-05

25-06

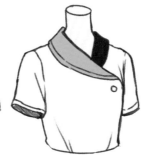

25-07

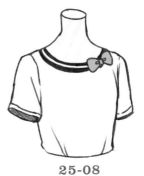

25-08

25-09

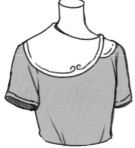

25-10

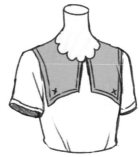

25-11

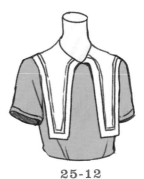

25-12

Onepoint

思考後領設計

衣領後方的造型，其實也會影響正面的外觀，因此建議設計時也要一併考量後方。事先構思好背後的設計，在改變角色的動作時作業上也更會輕鬆。

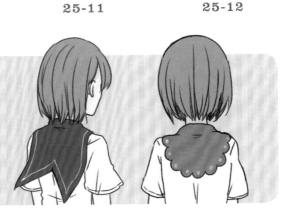

翻領

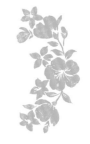

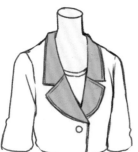

26-01

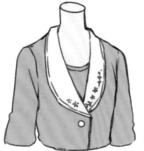

26-02

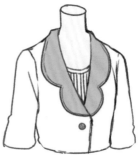

26-03

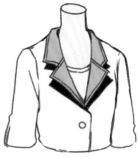

26-04

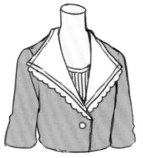

26-05

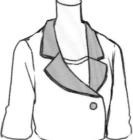

26-06

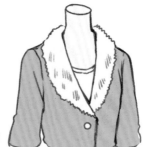

26-07

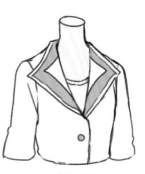

26-08

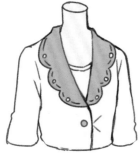

26-09

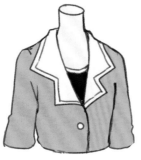

26-10

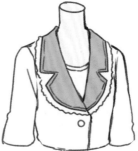

26-11

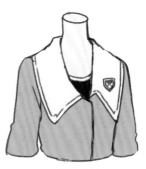

26-12

COMMENT

翻領是常用於大衣的衣領
形狀。大衣布料通常較
厚,因此描繪這類衣領時
要畫出厚度!

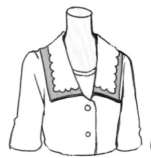

26-13

26-14

CATALOG. 27

連帽上衣

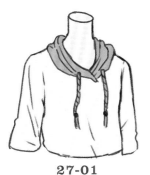

27-01

27-02

27-03

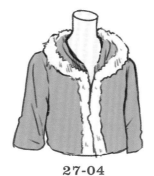

27-04

27-05

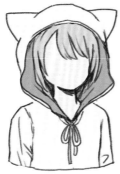

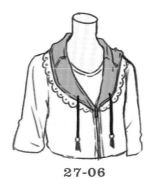

27-06

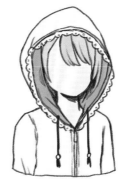

Onepoint

留意連帽的角度

連帽上衣的外觀會隨著方向與視角改變，如果腦中沒
有立體的形象，很難畫出自然的形狀。建議可實際觀
察實體的連帽上衣，在腦海中建立具體形象。

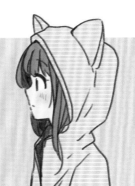

長袖

28-01

28-02

28-03

28-04

28-05

28-06

28-07

28-08

28-09

28-10

28-11

28-12

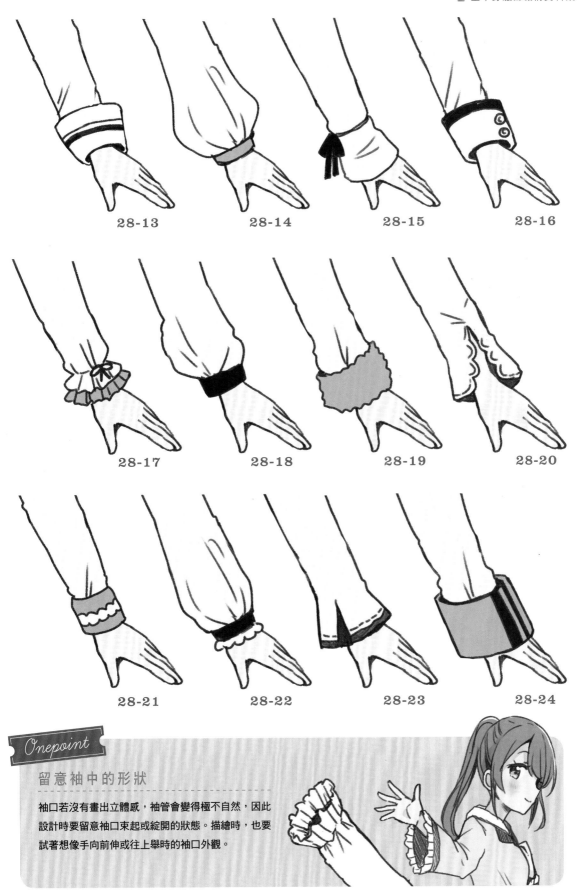

28-13

28-14

28-15

28-16

28-17

28-18

28-19

28-20

28-21

28-22

28-23

28-24

Onepoint

留意袖中的形狀

袖口若沒有畫出立體感，袖管會變得極不自然，因此
設計時要留意袖口束起或綻開的狀態。描繪時，也要
試著想像手向前伸或往上舉時的袖口外觀。

喇叭袖

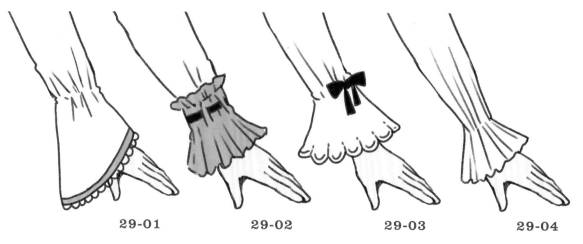

29-01　　　　29-02　　　　29-03　　　　29-04

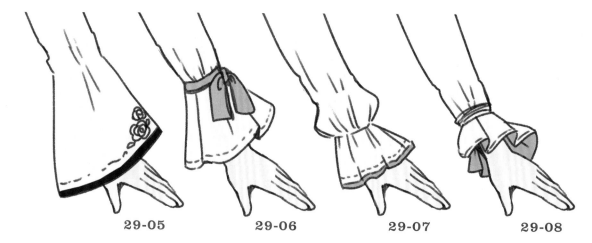

29-05　　　　29-06　　　　29-07　　　　29-08

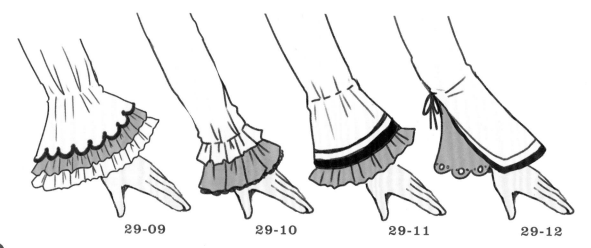

29-09　　　　29-10　　　　29-11　　　　29-12

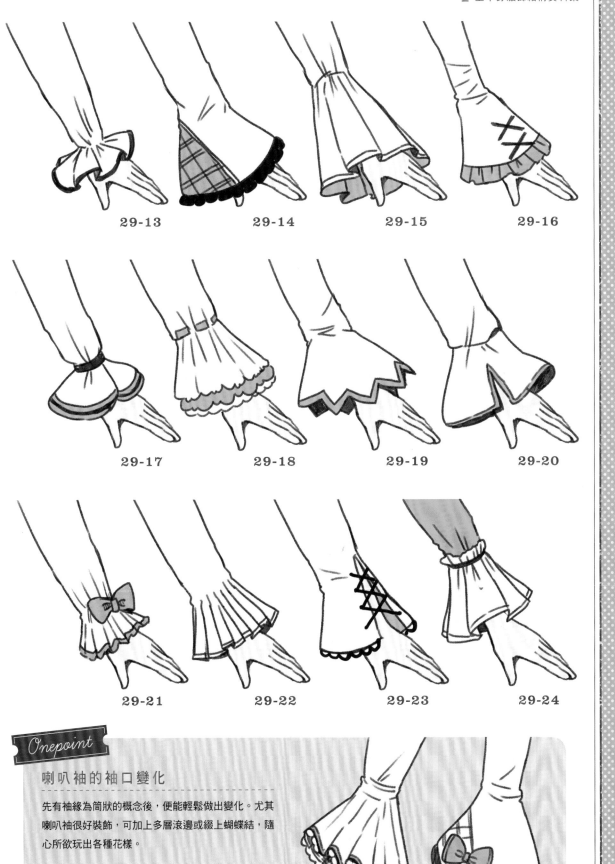

29-13　　29-14　　29-15　　29-16

29-17　　29-18　　29-19　　29-20

29-21　　29-22　　29-23　　29-24

Onepoint

喇叭袖的袖口變化

先有袖緣為筒狀的概念後，便能輕鬆做出變化。尤其
喇叭袖很好裝飾，可加上多層滾邊或綴上蝴蝶結，隨
心所欲玩出各種花樣。

CATALOG. 30

短袖

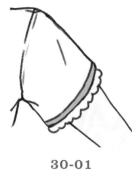

30-01

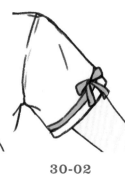

30-02

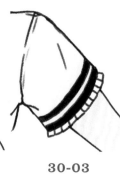

30-03

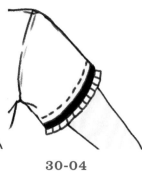

30-04

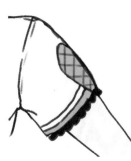

30-05

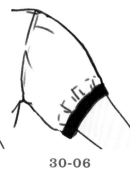

30-06

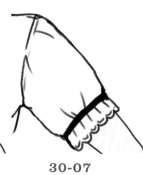

30-07

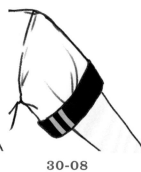

30-08

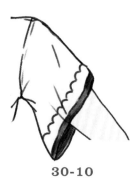

30-09

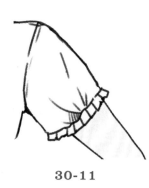

30-10

30-11

COMMENT

畫短袖時，留意腋下側的長度與肩膀側不同，便能畫得很相似！

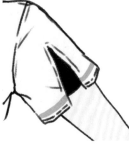

30-12

30-13

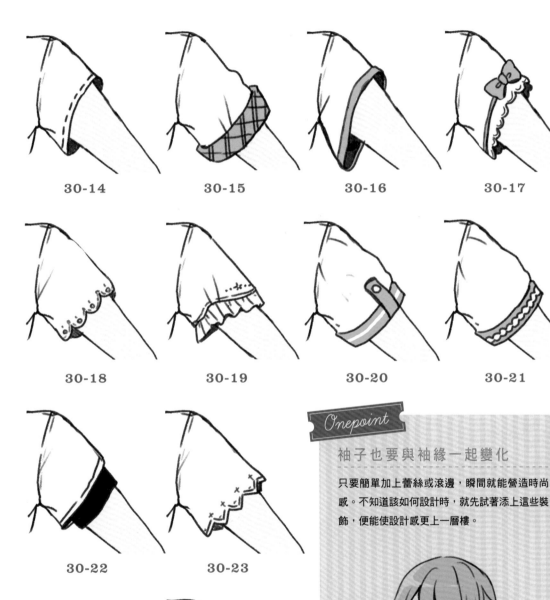

30-14

30-15

30-16

30-17

30-18

30-19

30-20

30-21

30-22

30-23

30-24

30-25

Onepoint

袖子也要與袖緣一起變化

只要簡單加上蕾絲或滾邊，瞬間就能營造時尚感。不知道該如何設計時，就先試著添上這些裝飾，便能使設計感更上一層樓。

滾邊袖

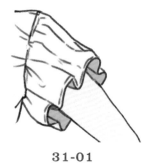

31-01

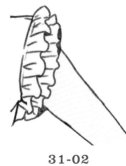

31-02

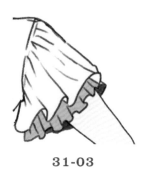

31-03

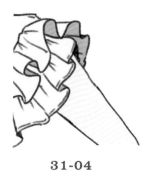

31-04

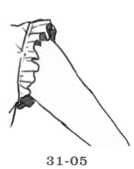

31-05

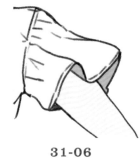

31-06

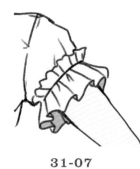

31-07

31-08

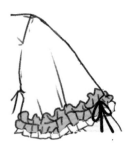

31-09

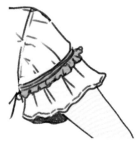

31-10

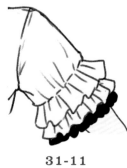

31-11

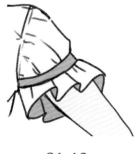

31-12

COMMENT

滾邊袖擁有柔和的輪廓，很
適合搭配裙裝或連身裙！

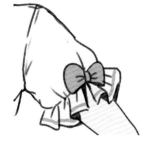

31-13

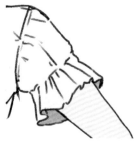

31-14

CATALOG.32

泡泡袖

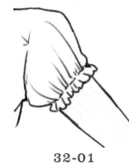

32-01

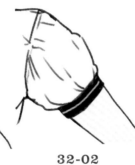

32-02

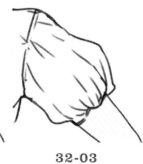

32-03

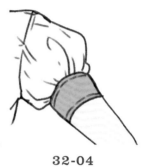

32-04

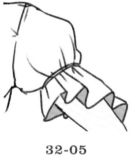

32-05

32-06

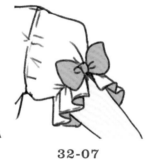

32-07

32-08

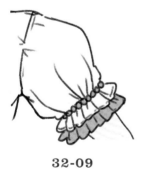

32-09

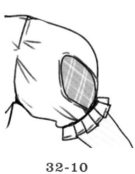

32-10

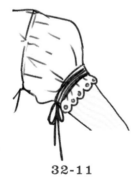

32-11

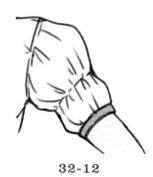

32-12

32-13

32-14

32-15

32-16

胸前蝴蝶結（有垂墜）

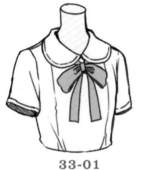

33-01

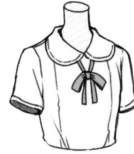

33-02

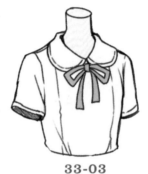

33-03

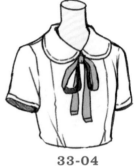

33-04

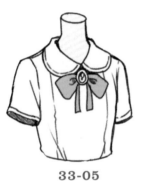

33-05

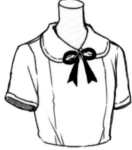

33-06

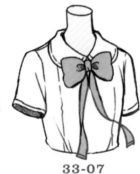

33-07

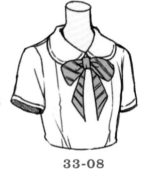

33-08

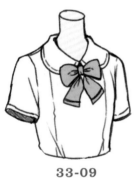

33-09

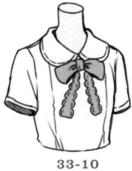

33-10

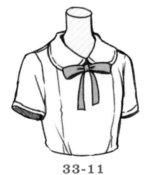

33-11

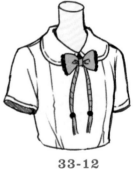

33-12

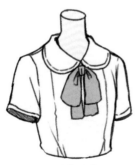

33-13

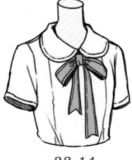

33-14

33-15

33-16

COMMENT
胸前配上造型簡單的蝴蝶結，
可愛度瞬間提升！

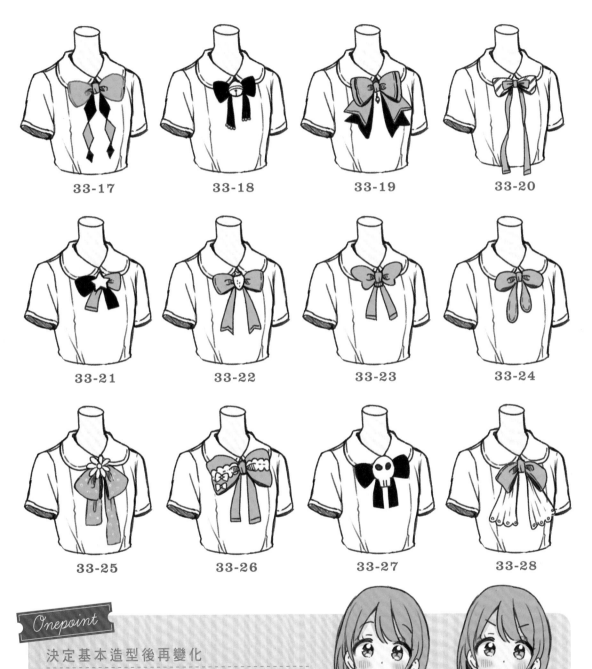

33-17

33-18

33-19

33-20

33-21

33-22

33-23

33-24

33-25

33-26

33-27

33-28

Onepoint

決定基本造型後再變化

依形狀、素材與大小，蝴蝶結的種類多種多樣。最簡單的變
化方法是，先畫出一般的細長型或繩線型蝴蝶結等基本造
型，再添上顏色與花紋做變化。

胸前蝴蝶結（無垂墜）

34-01　　34-02　　34-03　　34-04

34-05　　34-06　　34-07　　34-08

34-09　　34-10　　34-11　　34-12

34-13　　34-14　　34-15　　34-16

CATALOG.35

胸前蝴蝶結（繩線）

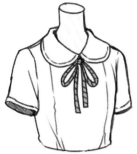

35-01

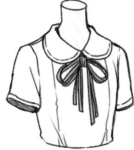

35-02

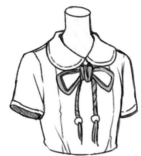

35-03

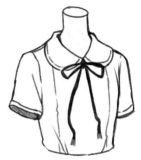

35-04

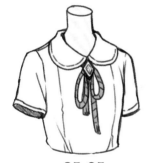

35-05

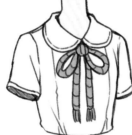

35-06

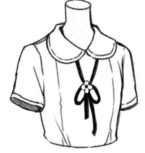

35-07

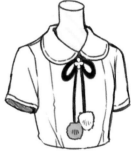

35-08

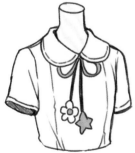

35-09

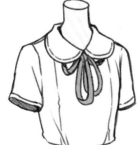

35-10

Onepoint

蝴蝶結的材質種類

蝴蝶結的材質，有富有光澤的色丁布材質，還有
具彈性，常用來裝飾帽子或鞋子的羅緞素材等，
種類多如繁星。觀察並學習畫出蝴蝶結的質感與
垂墜狀態，能更提升質感。

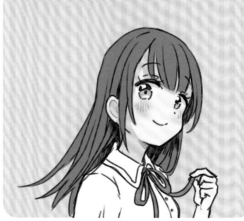

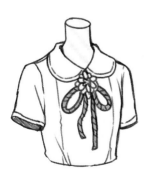

35-11

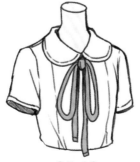

35-12

胸前蝴蝶結(滾邊)

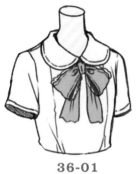

36-01

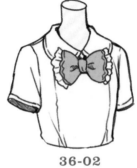

36-02

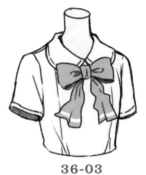

36-03

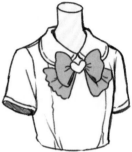

36-04

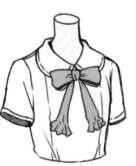

36-05

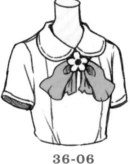

36-06

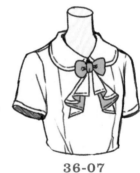

36-07

36-08

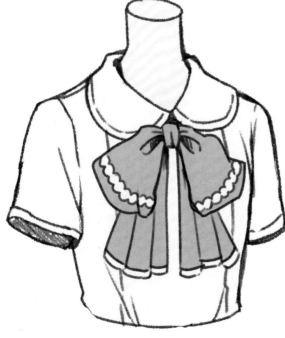

36-11

36-09

36-10

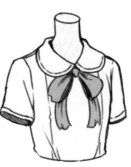
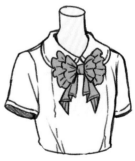

36-12

36-13

CATALOG.37

胸前蝴蝶結（變形）

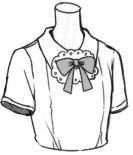
37-01

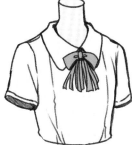
37-02

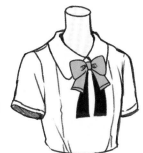
37-03

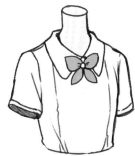
37-04

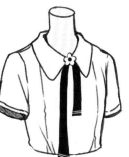
37-05

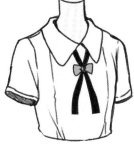
37-06

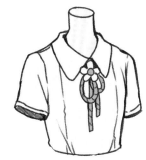
37-07

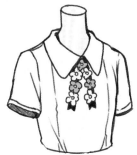
37-08

37-09

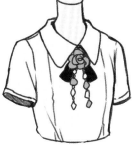
37-10

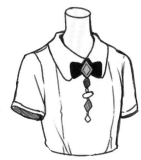
37-11

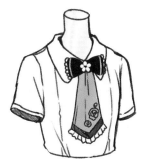
37-12

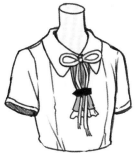
37-13

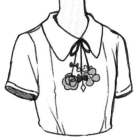
37-14

COMMENT

跳脫蝴蝶結的一般形態，
設計有趣的形狀吧！

領帶

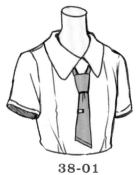

38-01

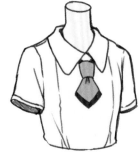

38-02

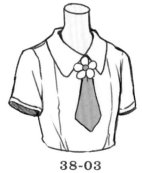

38-03

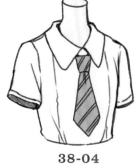

38-04

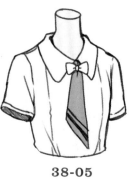

38-05

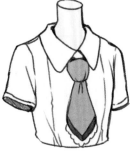

38-06

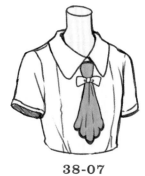

38-07

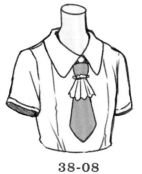

38-08

38-09

38-10

38-11

38-12

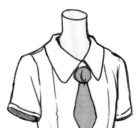

38-13

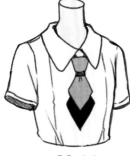

38-14

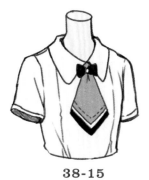

38-15

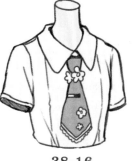

38-16

領巾

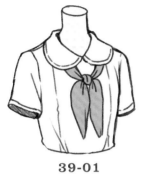

39-01

39-02

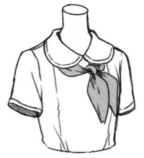

39-03

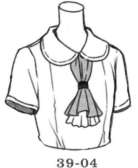

39-04

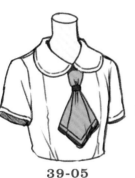

39-05

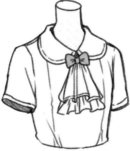

39-06

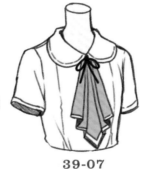

39-07

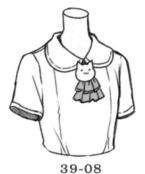

39-08

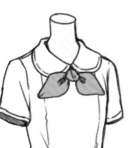

39-09

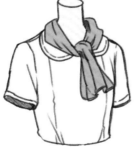

39-10

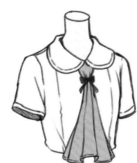

39-11

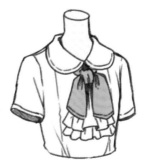

39-12

Onepoint

領巾的打法

領巾有許多打法。不僅領巾本身的設計，也可以將領巾打成領帶的形狀，帶出帥氣感；或是綁成蝴蝶結，打造可愛風等。配合角色氣質，思索領巾的打法吧。

胸前裝飾

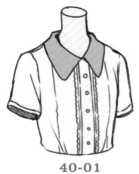

40-01

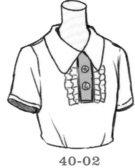

40-02

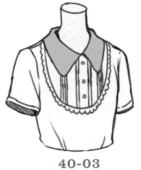

40-03

40-04

40-05

40-06

40-07

40-08

40-09

40-10

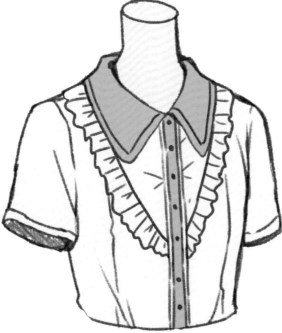

40-11

40-12

40-13

COMMENT

講究的胸前設計，能更添時尚印象。在胸前添上蝴蝶結也超可愛！

40-14

40-15

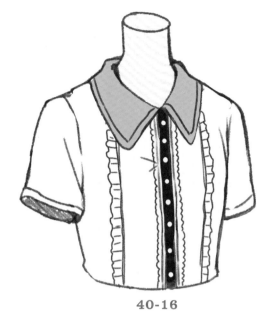

40-16

40-17

40-18

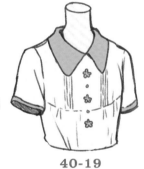

40-19

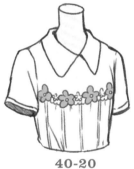

40-20

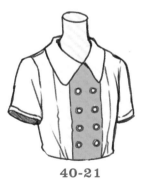

40-21

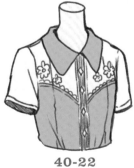

40-22

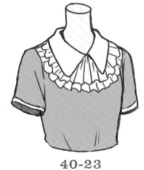

40-23

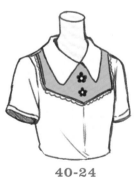

40-24

Onepoint

變化鈕扣的造型

鈕扣基本是圓形，但也可改成菱形、花形，甚至變化成蝴蝶結形等等，任何形狀都可以。不一定要以相同的形狀排列，嘗試綴上自己認為最可愛的鈕扣做裝飾吧。

細肩背心、吊帶背心

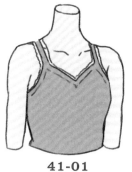

41-01

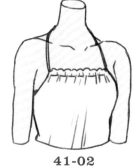

41-02

41-03

41-04

41-05

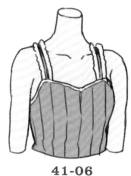

41-06

41-07

41-08

41-09

41-10

41-11

41-12

41-13

41-14

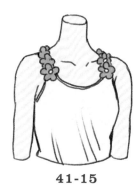

41-15

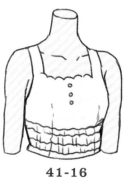

41-16

CATALOG. 42

平口抹胸

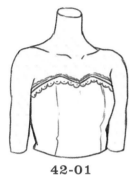
42-01

42-02

42-03

42-04

42-05

42-06

42-07

42-08

42-09

42-10

42-11

42-12

添上外搭更時尚

平口抹胸、細肩背心單穿就很可愛，再罩上一件外搭，更能發揮真正的魅力。由於背心的胸前設計大多很華麗，就算搭配簡約上衣也是十分有魅力的穿搭。

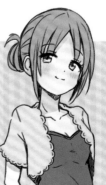

背心

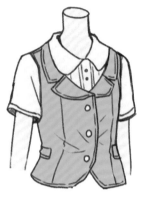

43-01

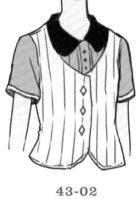

43-02

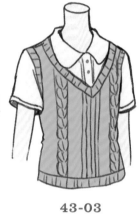

43-03

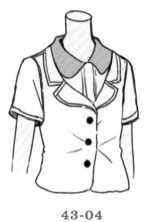

43-04

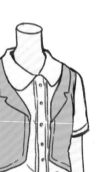

43-05

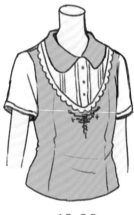

43-06

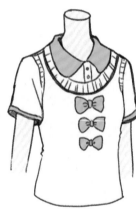

43-07

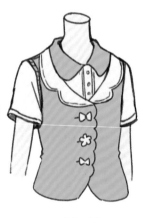

43-08

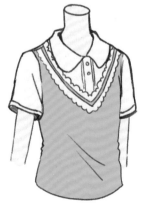

43-09

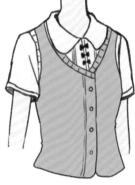

43-10

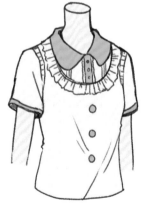

43-11

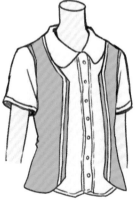

43-12

CATALOG.44

罩衫

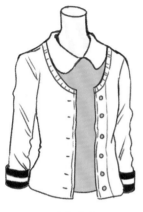

44-01

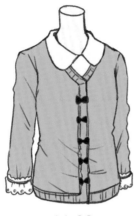

44-02

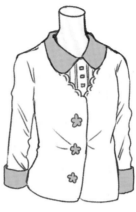

44-03

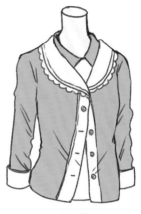

44-04

44-05

44-06

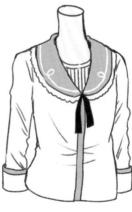

44-07

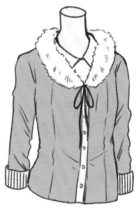

44-08

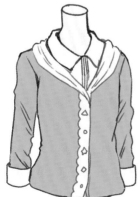

44-09

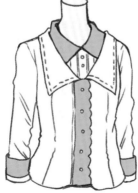

44-10

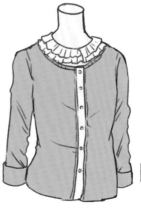

44-11

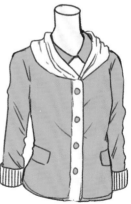

44-12

外搭與內搭的服裝組合

本書是以服裝結構為重點，並未詳細探究外搭與內搭的服裝搭配，
不過不同的穿搭組合，卻能大幅改變印象喔。

外搭為主角

設計時，基本上能從決定外搭與內搭誰是主角
來掌握服裝的風格。如右圖所示，相同的內搭
配上不同的外搭，給人的印象便截然不同。搭
配背心能帶出帥氣感，配上斗篷則會營造出可
愛的形象。

內搭為主角

以內搭為主角也會改變印象。如左圖所示，內
搭帶有滾邊的女用襯衫能打造可愛風，而襯衫
搭配領帶的設計則能帶出帥氣感。嘗試以內搭
或外搭作為主角，來掌握服裝的印象吧。

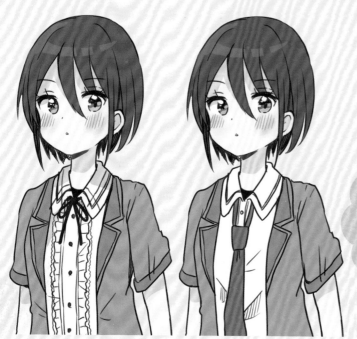

另外還有兩者都視為主
角的技巧，內外穿搭相
輔相成，強化形象！不
過這時要統一外搭與內
搭的設計方向喔！

外搭為主角的變化

可愛風

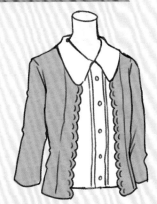

運用扇貝狀邊緣的罩衫帶出女人味。

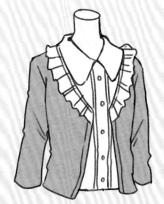

外搭加上滾邊，輕鬆營造可愛印象。

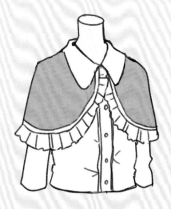

斗篷在蘿莉塔風服裝中屬於經典配件，加上滾邊能打造甜美印象。

帥氣風

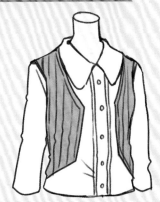

搭配背心是展現男性風格的設計。

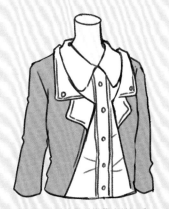

雙層領的騎士風外搭帶出帥氣感。

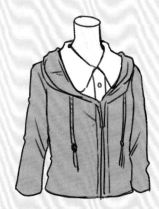

外搭連帽外套能給人男孩子氣的印象。

成熟風

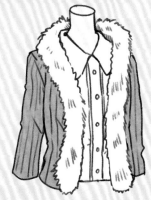

具備分量感的毛皮，在帶出高級感的同時能展現成熟韻味。

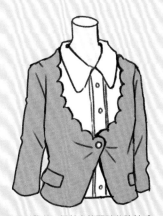

展露前胸的 V 領外套能醞釀些許性感。

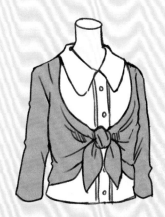

將罩衫綁在胸前，休閒的穿法也能帶出時尚氛圍。

內搭為主角的變化

可愛風

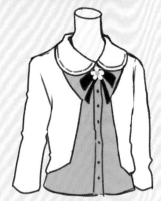

圓領與胸前蝴蝶結是經典的可愛穿搭。

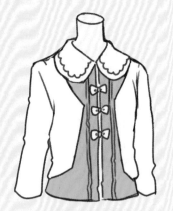

鈕扣改成蝴蝶結也能營造可愛風。

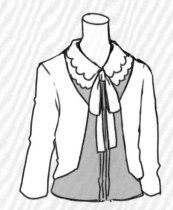

多層蕾絲衣領與大型蝴蝶結帶出柔和印象。

帥氣風

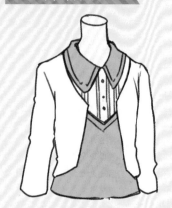

角領與襯衫能給人硬挺的印象。

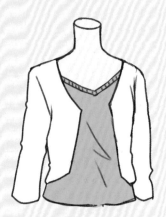

V領也能簡單打造帥氣感。

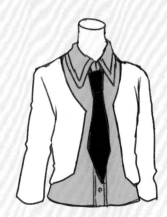

角領配上領帶的商務風穿搭。

成熟風

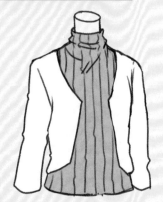

讓角色穿上高領服裝，能醞釀成熟穩重的印象。

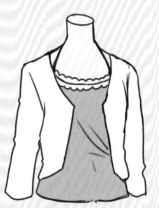

細肩背心能露出鎖骨，既可愛又性感。

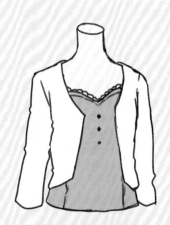

平口抹胸比細肩背心更顯成熟。

下半身服飾
結構資料集

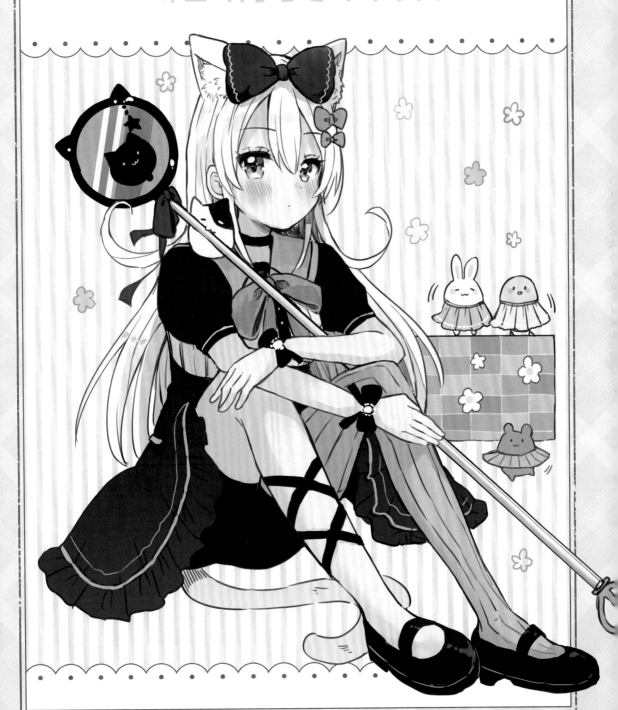

短裙

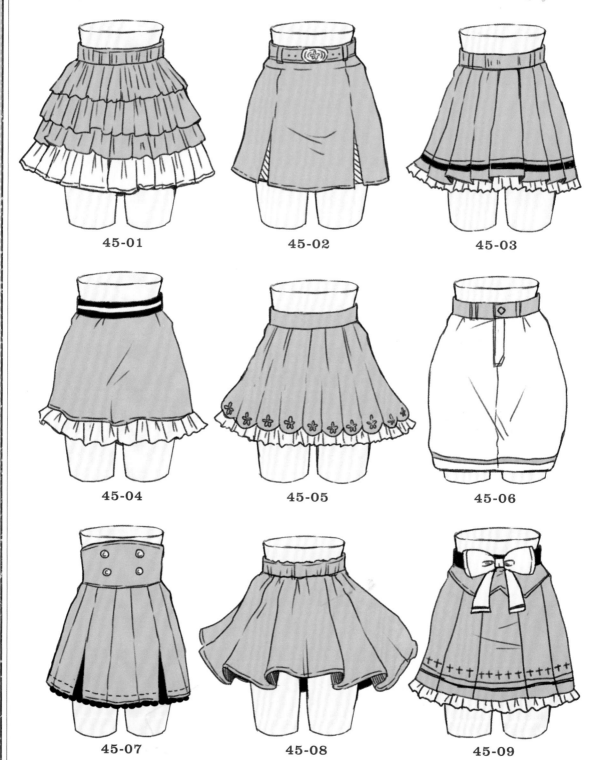

45-01

45-02

45-03

45-04

45-05

45-06

45-07

45-08

45-09

45-10

45-11

45-12

45-13

45-14

45-15

45-16

45-17

45-18

Onepoint

適合有朝氣或性感的女孩

短裙是露出腿部的服裝，因此與有朝氣且適合方便活動服裝
的角色，和成熟性感類型的角色也很合拍。不僅裙子造型，
亦可配合角色添上花紋，設計出華麗的款式吧。

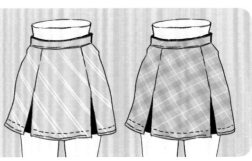

及膝裙

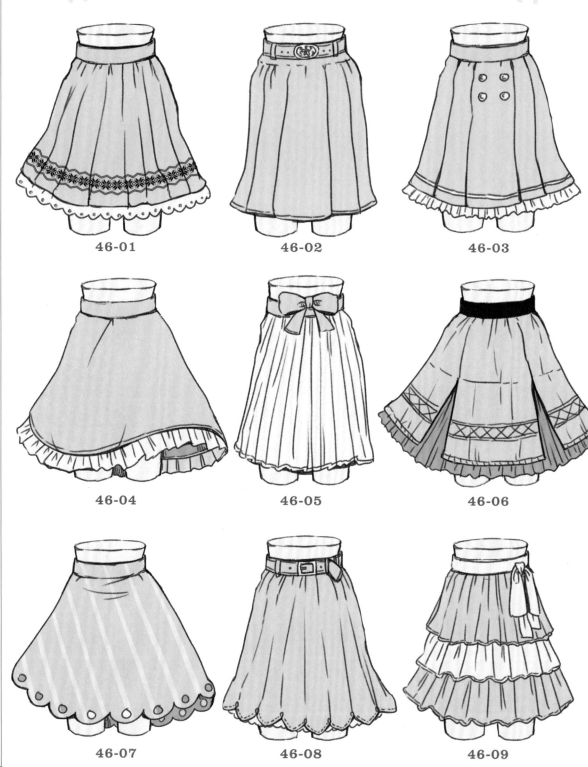

46-01

46-02

46-03

46-04

46-05

46-06

46-07

46-08

46-09

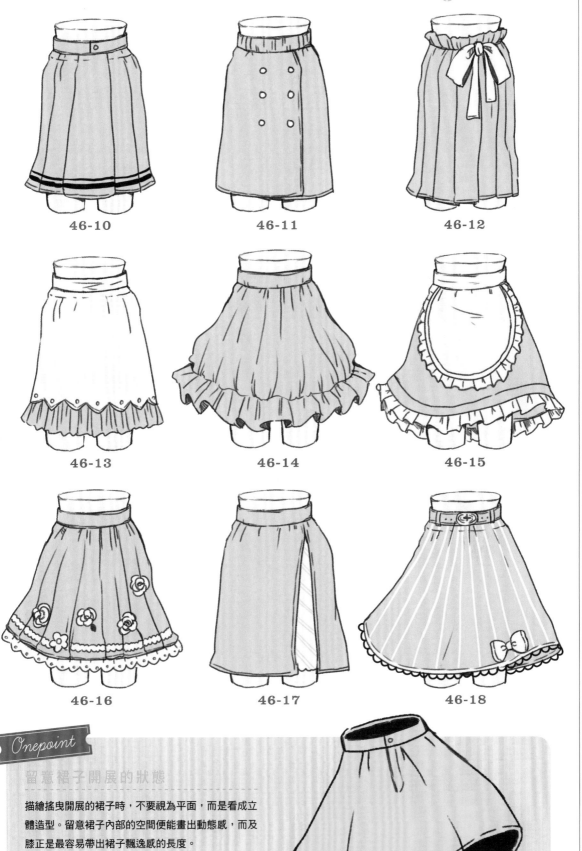

46-10

46-11

46-12

46-13

46-14

46-15

46-16

46-17

46-18

Onepoint

留意裙子開展的狀態

描繪搖曳開展的裙子時，不要視為平面，而是看成立體造型。留意裙子內部的空間便能畫出動態感，而及膝正是最容易帶出裙子飄逸感的長度。

長裙

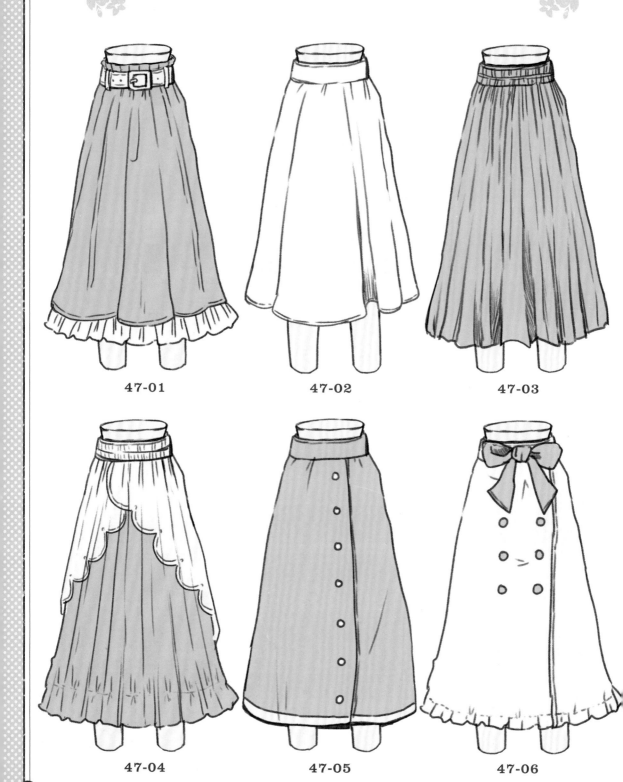

47-01

47-02

47-03

47-04

47-05

47-06

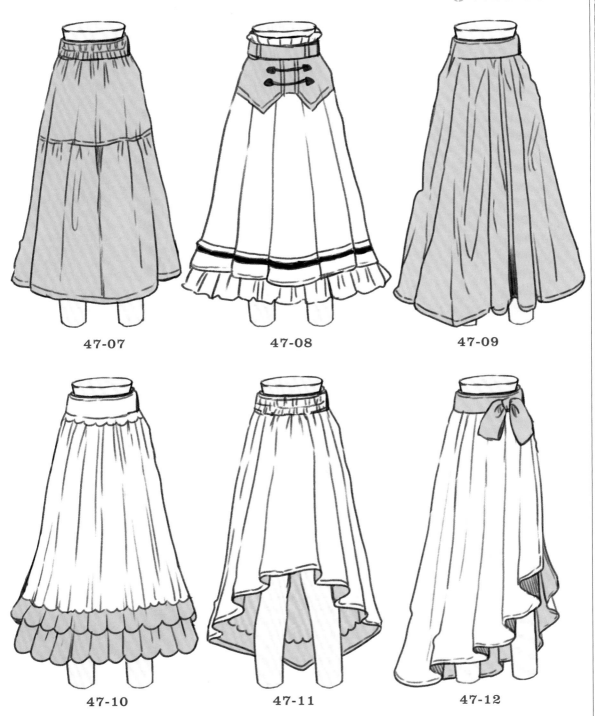

47-07

47-08

47-09

47-10

47-11

47-12

Onepoint

運用長裙帶出成熟風格

長裙能帶出女性特有的可愛氣質,同時凸顯成熟感。建議可
運用在性格沉穩或乖巧的角色上。添上小碎花等簡單的設
計,便能搭配各式服裝。

短褲

48-01

48-02

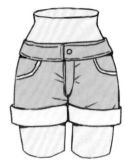

48-03

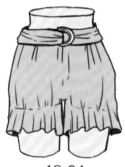

48-04

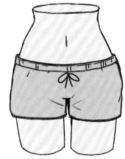

48-05

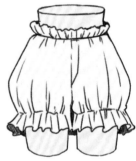

48-06

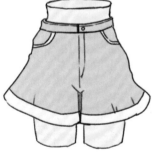

48-07

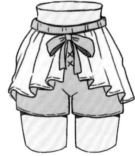

48-08

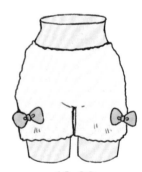

48-09

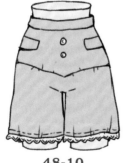

48-10

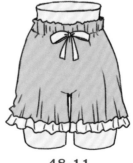

48-11

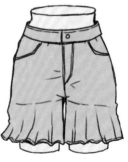

48-12

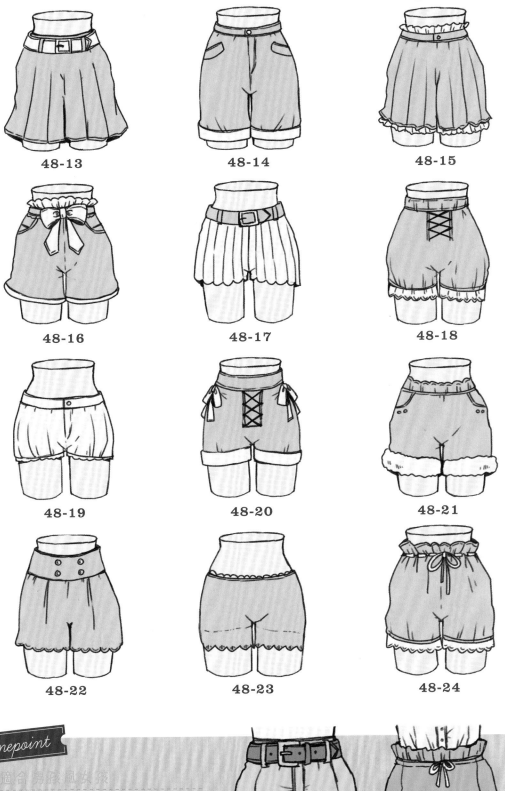

48-13　　　　　48-14　　　　　48-15

48-16　　　　　48-17　　　　　48-18

48-19　　　　　48-20　　　　　48-21

48-22　　　　　48-23　　　　　48-24

Onepoint

適合男孩風女孩

活動方便的短褲適合有朝氣或男孩風女孩。而
短褲也很適合搭配皮帶。襯衫紮進去時，若配
上滾邊設計的短褲也能帶出可愛感。

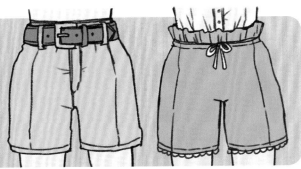

及膝短褲

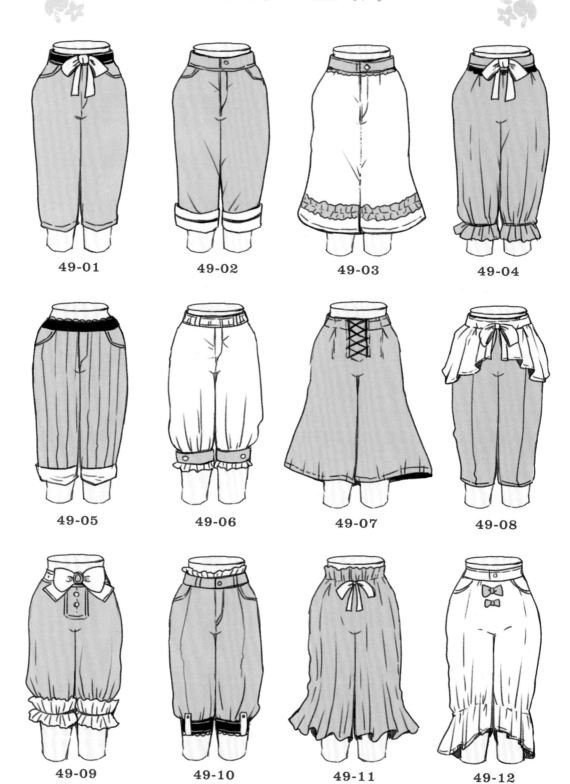

49-01

49-02

49-03

49-04

49-05

49-06

49-07

49-08

49-09

49-10

49-11

49-12

長褲

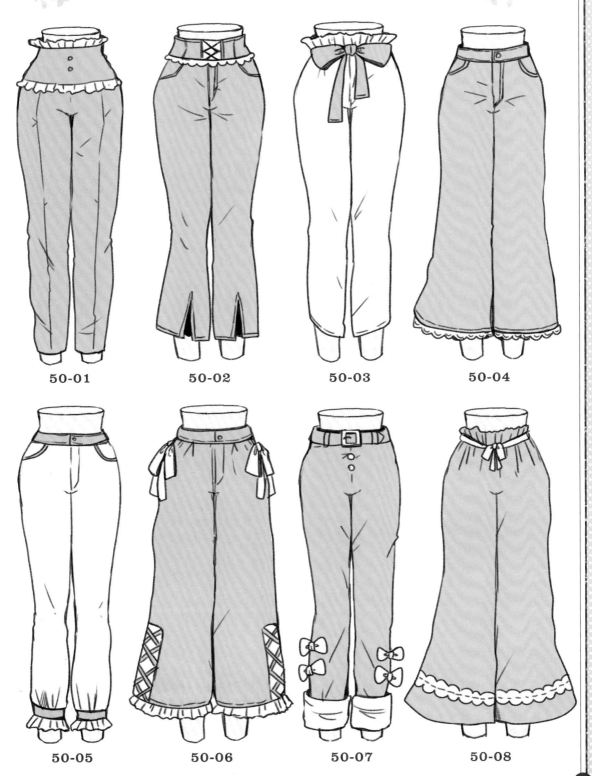

50-01　　　50-02　　　50-03　　　50-04

50-05　　　50-06　　　50-07　　　50-08

襪子

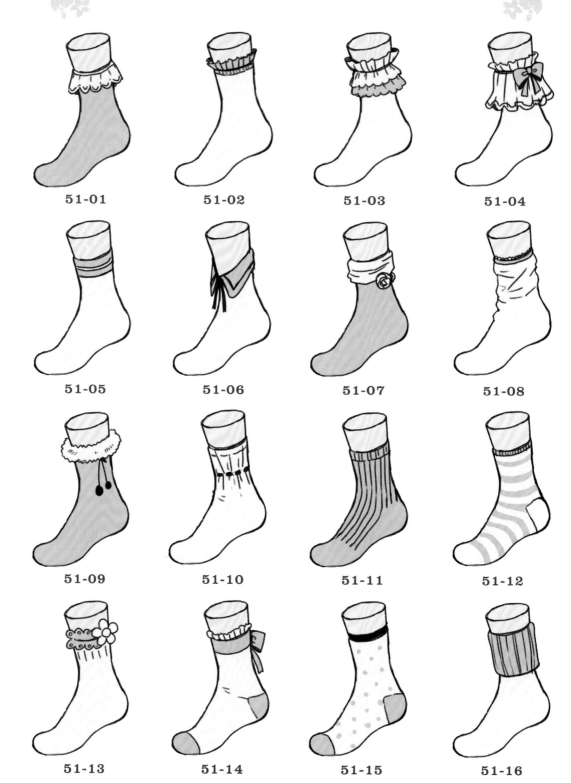

51-01

51-02

51-03

51-04

51-05

51-06

51-07

51-08

51-09

51-10

51-11

51-12

51-13

51-14

51-15

51-16

長筒襪

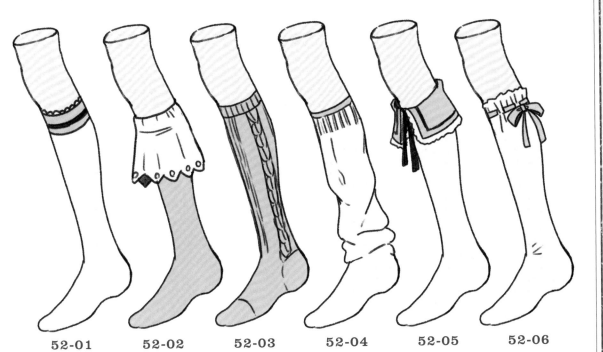

52-01　52-02　52-03　52-04　52-05　52-06

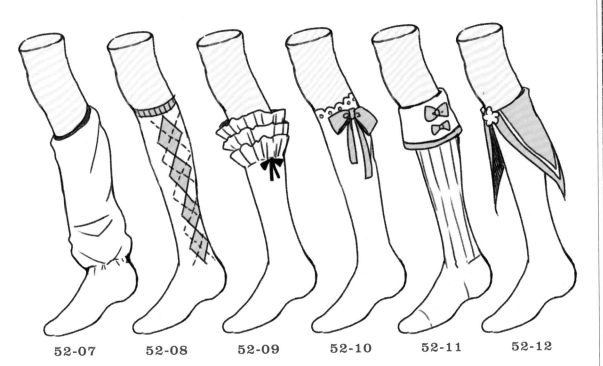

52-07　52-08　52-09　52-10　52-11　52-12

膝上襪

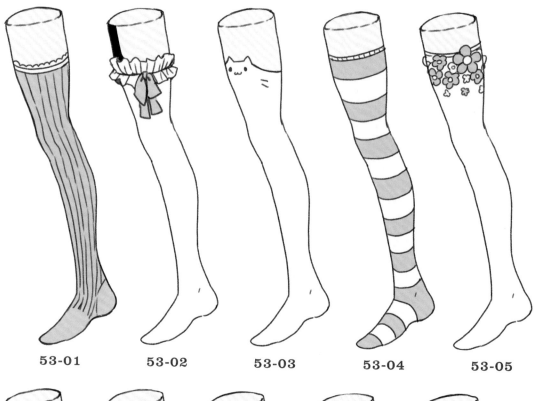

53-01　　53-02　　53-03　　53-04　　53-05

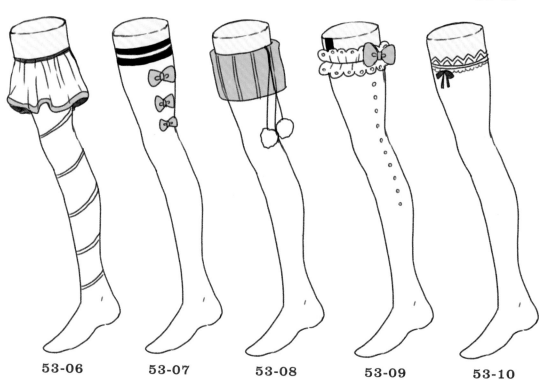

53-06　　53-07　　53-08　　53-09　　53-10

CATALOG.54

靴子

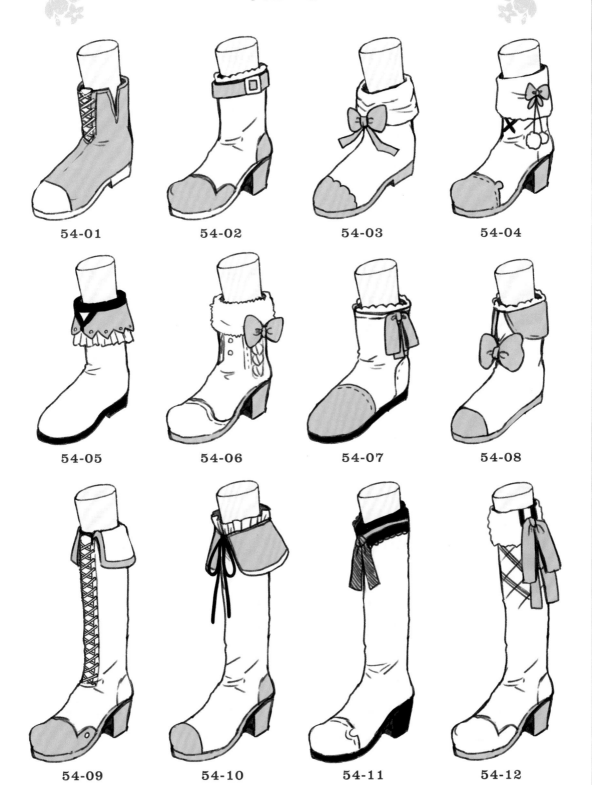

54-01

54-02

54-03

54-04

54-05

54-06

54-07

54-08

54-09

54-10

54-11

54-12

跟鞋

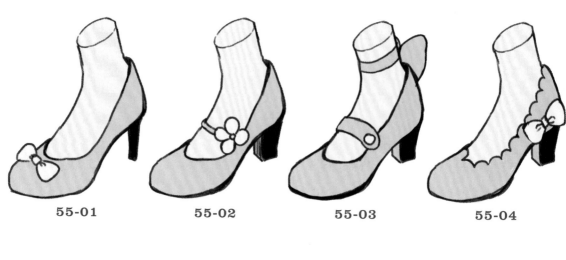

55-01　　55-02　　55-03　　55-04

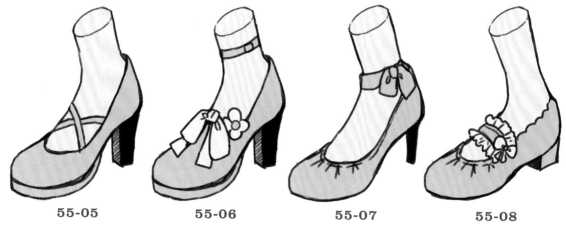

55-05　　55-06　　55-07　　55-08

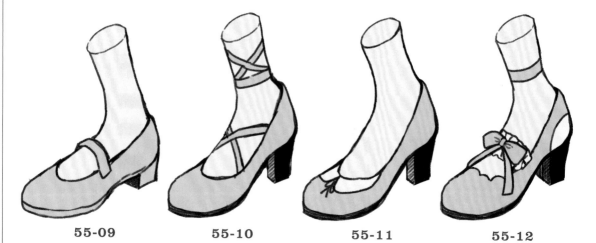

55-09　　55-10　　55-11　　55-12

樂福鞋、運動鞋

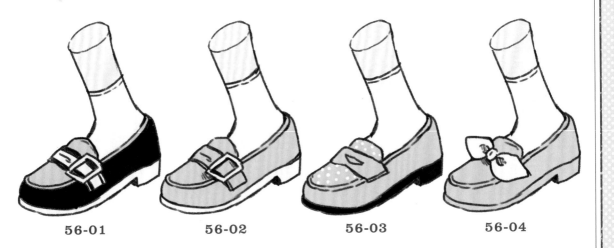

56-01　　56-02　　56-03　　56-04

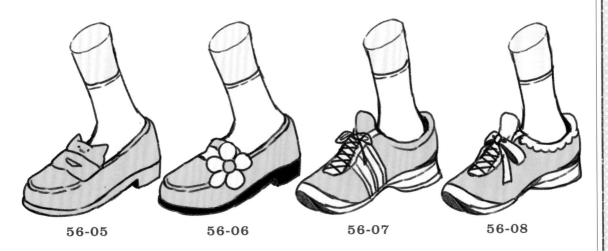

56-05　　56-06　　56-07　　56-08

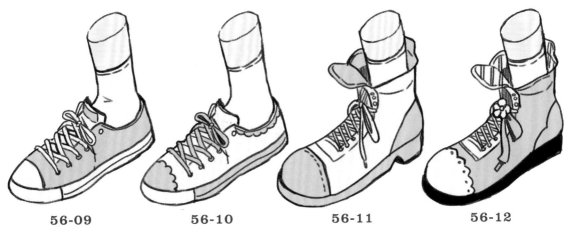

56-09　　56-10　　56-11　　56-12

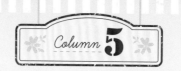

番外篇 連身裙資料集

連身裙是一件就能輕鬆完成穿搭的全身型服飾。

覺得上下分開設計有點困難時，改成連身裙也是一招。

CATALOG.57

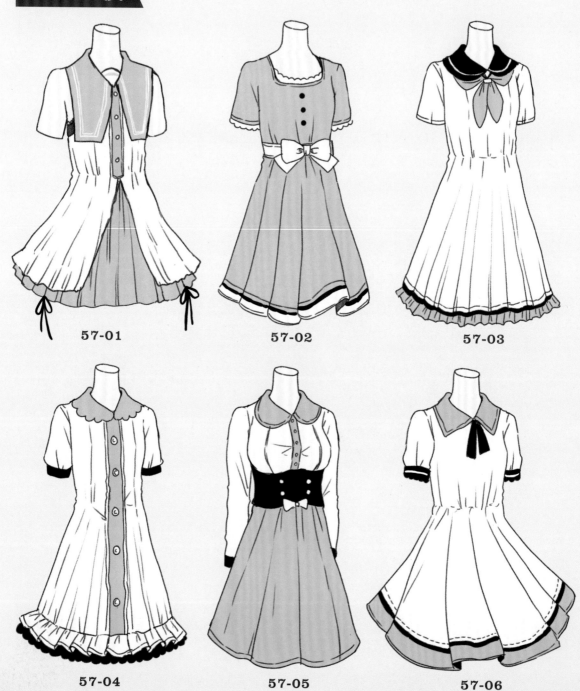

57-01

57-02

57-03

57-04

57-05

57-06

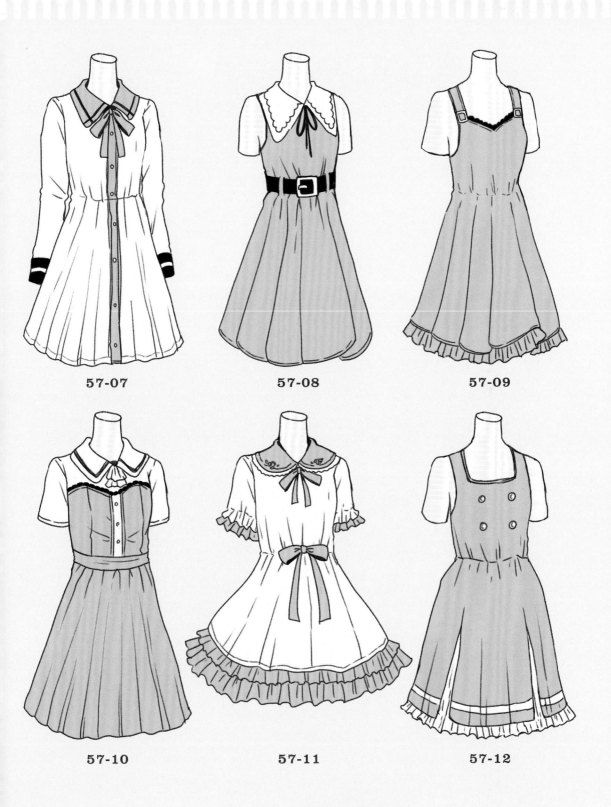

57-07

57-08

57-09

57-10

57-11

57-12

ＣＯＭＭＥＮＴ

連身裙是能散發女人味的單品！
光這一件便能賦予角色女孩感，
非常推薦想做出可愛服裝時使用！

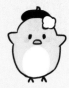

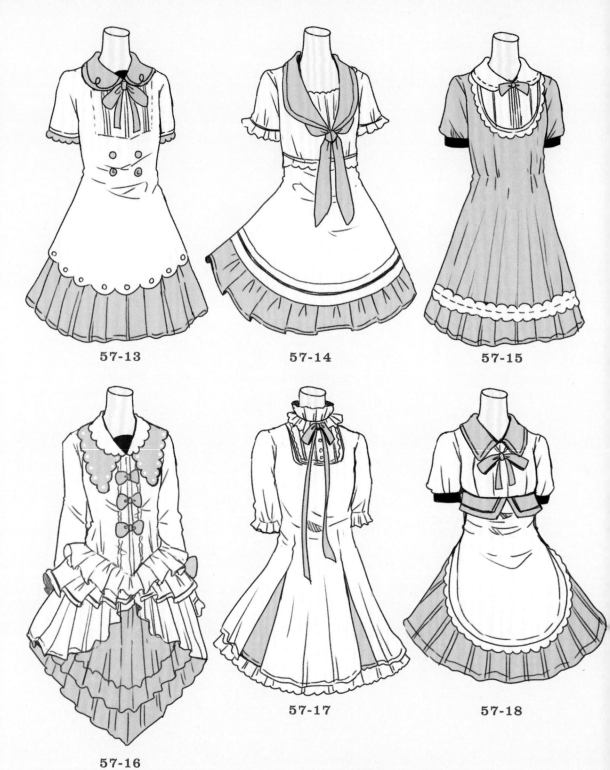

57-13　　　　57-14　　　　57-15

57-16　　　　57-17　　　　57-18

COMMENT

連身裙（one piece）是上下相連的服裝總稱，型態千變萬化！試著找出自己喜愛的連身裙吧！

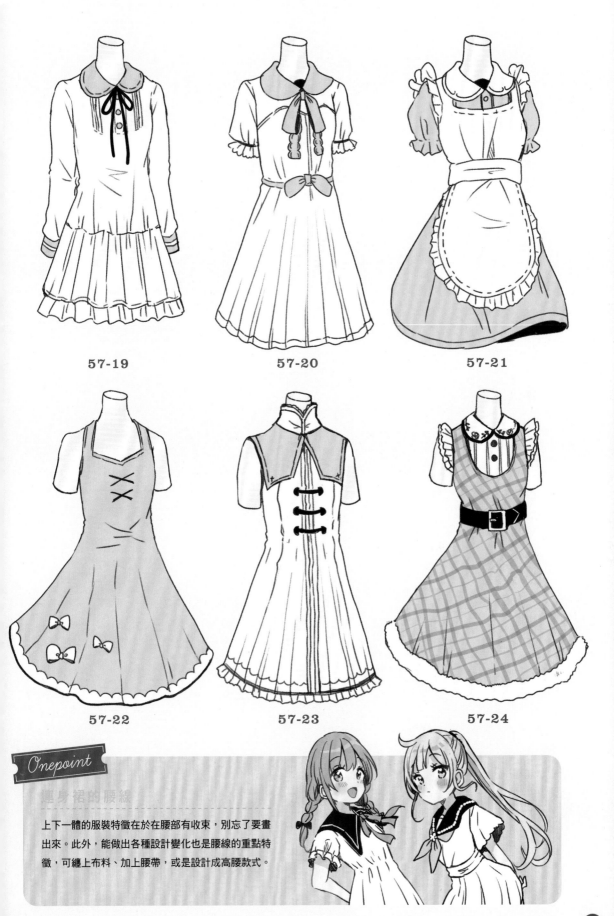

57-19

57-20

57-21

57-22

57-23

57-24

連身裙的腰線

上下一體的服裝特徵在於在腰部有收束，別忘了要畫
出來。此外，能做出各種設計變化也是腰線的重點特
徵，可纏上布料、加上腰帶，或是設計成高腰款式。

佐倉おりこ

擅長夢幻童話世界觀的自由業插畫家。活躍於兒童書籍、角色設計、書籍封面、漫畫等多個領域。著有《幻想系美少女設定資料集》（楓書坊出版）、《四つ子ぐらし》系列書籍封面，以及漫畫《Swing!!》等多本作品。

Twitter：@sakura_oriko
網頁：https://www.sakuraoriko.com/

童話風美少女設定資料集

MARCHEN DE KAWAII ONNNA NO KO NO ISHO DESIGN CATALOUGE

Copyright © 2018 ORIKO SAKURA
Originally published in Japan by GENKOSHA Co., LTD.,
Chinese（in traditional character only）translation rights
arranged with GENKOSHA Co., LTD.,
through CREEK ＆RIVER Co., Ltd.

出　　　　版／楓書坊文化出版社
地　　　　址／新北市板橋區信義路163巷3號10樓
郵 政 劃 撥／19907596　楓書坊文化出版社
網　　　　址／www.maplebook.com.tw
電　　　　話／02-2957-6096
傳　　　　真／02-2957-6435
作　　　者／佐倉おりこ
翻　　　譯／洪薇
責 任 編 輯／江婉瑄
內 文 排 版／楊亞容
港 澳 經 銷／泛華發行代理有限公司
定　　　　價／350元
出 版 日 期／2020年8月

國家圖書館出版品預行編目資料

童話風美少女設定資料集 / 佐倉おりこ作
; 洪薇譯. -- 初版. -- 新北市：楓書坊文化,
2020.08　　面；　公分

ISBN 978-986-377-608-6（平裝）

1. 漫畫　2. 人物畫　3. 繪畫技法

947.41　　　　　　　109007713

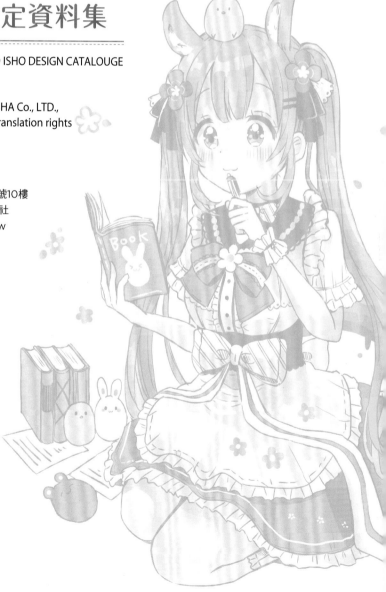